繆莆孫繪撰

菊

譜

中華書局印行

自序

菊之有譜昉於繡水王安節錫山鄒小山繼之余之為此毋乃近贅特

安節所編祗論畫菊之理法而於菊之種類付之闕如小山雖詳述菊

之種類而有說無圖且祗三十六種而止以二君學識宏博造詣極精

見聞乃囿於此無他亦時為之耳蓋有清之初菊種僅有團朶短瓣有

心無心之別故王君所得如是及鄒君時外國貢菊三十六種命圖其

形於紙懸之內庭然其時影印未與又無副稿故間絕少傳本後之

覽二譜者不無遺憾近今菊種日繁何止數百然欲一時會集繪而存

之亦勢有所難余幼即嗜菊長復成癖橐筆飢驅館于甯滬二十餘載

每當秋夕課暇輒間津老圃對花圖之或搜羅家藏本門分類別計

歷歲所積共得一百三十種存之行篋欲以為他日荒圃娛老具耳今

夏高君野疾過我見而善之慫惠付印以供同好余重違雅意舉而畀

之亦聊供愛菊者之流覽若云娬美前人則我豈敢癸亥秋九月由里

山人自序於滬寓

對菊寫真畫淺說

寫真畫者何即對花定稿而賦色者也其法與尋常畫菊略異尋常畫

菊舒寫性靈出於意造爲文人逸士寄與之具不能以工拙論也至其

畫法國初繡水王氏論之詳矣茲不再贅本編對花定稿者以花爲主

體花葉幹蒂蕊蕊務求以真即畫中章法有增損處亦宜順其自然之

性不失凌霜態度即同爲一菊細別其花葉蒂幹各有不同甚至大異

考宣和畫譜寫生畫派來源宋之黃荃趙昌徐熙滕昌祐邱慶餘黃居

寀諸名手皆有寒菊圖雖非盡取諸真然古人落筆不苟一花一葉均

艷絕倫錫山鄒氏撰小山畫譜附注貢菊三十六種狀態可見前人均

對花寫之務得其真也宋元以來畫派不一有白描者有雙鉤設色者

有沒骨者或出於師承或發於心得總之對花寫真無他道也茲將定

稿配色設色諸說分別列後補前人所未備爲來者之參考云爾

對花定稿說

畫者所居最宜近於花圃晨夕徘徊其間領略霜花初放盛開及將殘

各態以及露滋雨潤之姿迎日乘風之勢見聞確而取材易也與到時

移案于花前或寫折枝或圖全體擇狀態最宜入畫者摹之尤須細審

花之正形側姿背態各式姿勢既定然後下筆．

定稿法

未下筆先宜以朽筆定準花蒂葉幹之略形次將朽筆分花朵全體作

三部花朵心球之瓣爲心部心瓣外圍爲中部邊瓣之範圍內爲邊部

然後以墨筆先勾中部漸入心部次及邊部之短瓣長瓣花瓣有圓瓣

有尖瓣有全簡子瓣或全單瓣或簡瓣單瓣互生錯出或半簡半單瓣

須一一照寫花朵既成再加梗葉花爲梗之葉次之梗與幹末補梗後

葉隨花之俯仰而定趨向法當先鉤梗面之葉爲梗之樞紐故梗

之葉菊梗有似節非節處葉即由是而生或於此分嫩枝或於此出蕾

蕊梗有短長強弱葉有疏密團尖叢生者有排列亭勻者總之近

花之葉必多上仰近根之葉必多下垂葉狀不一或三岐兩缺五岐四

缺多至七岐五缺而五岐四缺之葉爲最多下筆時須一一審明此定

稿花葉梗幹法之大略也

設色

色之原料可分兩大類一屬草質一屬鑛質如花青籐黃胭脂西洋紅

均屬草質赭石朱砂朱膘石藍石青石綠鉛粉泥金皆屬鑛質至製色

選色各法前人已詳論之本編從簡

複色

欲詳言設色非將配合複色確定名稱不能明晰但混合配色未可窮
盡昔余初任校務時每以教授設色無確定名稱爲難傳述因定簡單
配色名稱如法配合或深或淺由簡至繁不數日間諸生無不領會迄
今廿載餘矣近則西法東來油畫水彩炭畫遍于國中顏色多至
百數十種但究其名稱亦不過習用之一二十種餘則歸類求之混合
分配複色自繁所譯名稱多取證實物如果綠色栗色褐色棗色天空
色之類惟色料性質祇宜施于洋紙吾國紙絹除西洋紅外均不適用
故本編所定仍用吾國原料名稱存其舊而不忘本也

原色之簡稱

原料簡稱如赭石稱赭朱砂稱朱或稱大紅朱紅朱膘稱膘紅或稱膘
花青稱青籐黃稱黃胭脂西洋紅稱脂紅洋紅深紅淡紅或稱水紅鉛
粉卽稱粉至石藍石青石綠泥金規定爲獨立色因不能與他色配合
以上皆原料之簡稱至複色定名另列于後

複色簡單之定名

複色者卽混合色之名稱也名稱維何如青與黃合爲草綠青多黃少
爲老綠黃多青少爲嫩綠青與紅合爲紫色紅多青少爲紅紫青多紅

少為青紫青與墨合為墨青濃則成深墨青淡則成淡青紅與粉為

粉紅紅多粉少為深粉紅多紅少為淡粉紅赭與黃合為赭黃與綠

為赭綠與紫為赭紫與墨為赭墨與青為灰色或深灰淡灰等色膠與

黃合為膘黃與粉為粉膘以上為簡單配合色之定名再進則為繁色

混合之複色矣

複色混合之配法

繁色混合之複色如青紅紫三色合為醬色如赭墨黃三色則合成

檀香色赭墨多黃少則成枯葉色如紅黃粉三色則合成牙色紅黃多

粉少則成血牙色如赭墨洋紅三色合之則成墨紫色由此類推配合

複色至無窮盡況極深色降而至極淡色每色即可分十餘階級連

以上所定簡單複色及原料色合計之對于應用無可窮盡豈僅寫菊

施色而已耶

菊花顏色分別之概略

菊花之色大概可記述者如黃色之花有深黃淡黃牙黃赭黃膘黃血

牙黃等色紅者有淡紅深紅脂紅朱紅等色紫深紫青紫墨

紫等色白者有淨白淡白微綠紅微黃赭等色至色之雜者如瓣

背色黃而瓣面則有深紅淡紅脂紅朱紅之分至背白背紅背紫等花

其面瓣之色又深淡各異又有一朵花有半紅半白者有半紅半黃者

有心瓣與邊瓣其色不同者即一瓣之面而瓣尖至瓣根亦有數種雜

色者變幻莫測花既不同梗葉之色亦隨之而異梗色有嫩綠深綠或

青色或青帶微紫或綠間微紅葉色則有嫩綠老綠墨綠或楮綠之別

由是而言其色其狀菊種之多殊難罄述所寫各圖均附註設色茲不

多贅凡菊之花葉梗色之槩略大致如斯有同嗜參考者分類求之可

矣倘有不逮幸盼　　匡我續有所獲當繼編焉

菊譜目錄

黃類　三十四種

金針	金盞	夜光珠	金帶	帝國龍	鳳毛	金盔
泥金球	金絲繫蛛	血牙黃	月波黃	古佛蒲	金松圍	大明錦
檀香球	乳鵝黃	御袍黃	獅子鬚	金星菊	獅黃	鳳凰殿
龍爪菊	蟹爪黃	金釵	金獅毛	玉帶飄香	金鈎鈎	樺牡丹
虎爪黃	落霞黃	沉香管	銀黃	黃月球	海國秋	

大紅類　二十種

麟角	朱衣點雪	海日	九重錦
錦衣	紅醫	墨紫	夕燒月
宮袍	金背紅（武瓣）	七香車	大優錦
西施吐舌	金背紅（文瓣）	金繡球	錦御旗
金烏焰	帥旗	珊瑚玉環	紅尖

白類　二十五種

冰盤	白浪球
銀針	白月華
靜海波	迴風舞雪
湘妃淚	白秋月
玉冠	真珠球

銀佛座　醉月　青山掛雪　綠雲　壽眉
白電　千羽鷗　白素素　錢菊　白蓮臺
玉蠏　獅子鬚　松巔雪　星之光　青松葉

粉紅類　三十一種

賽六郎　粉松針　粉爪痕　梨雲　粉荷刺
鴛鴦菊〔甲種〕　鴛鴦菊〔乙種〕　醉玉郎　碎錦　粉托桂
千葉蓮　羅漢鬚　粉蝴蝶　萬卷書　冷艷
舞帶　霓裳羽衣　孔雀開翎　簾捲西風　曙霞
落霞　粉雪團　芙蓉面　紅粉脂　粉荷包
寶星光　管城　日月星　粉獅子　貴妃之笑
薄櫻

紫　類　二十種

紫霞觴　紫荷　紫玉盤　瑞紫
長纓　紫光閣　尊朱　紫綬　濡烏
壽帶菊　粉背紫　艷姿　紫衣點雪　紫帶結
大寶司　紫鳳毛　紫矛　紫薊　草上霜

8

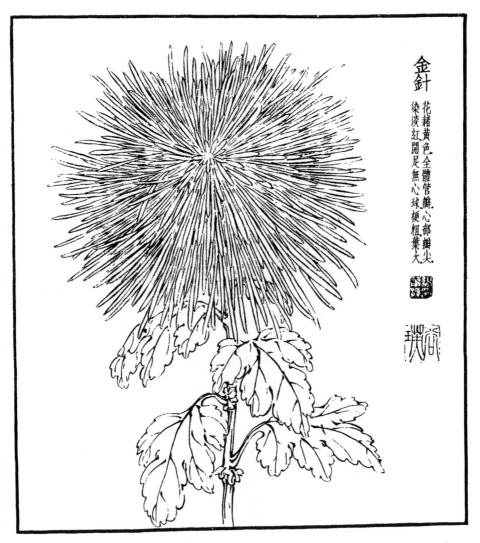

金針

花赭黃色全體管瓣心部瓣尖
染淡紅開足無心球梗粗葉大

琪

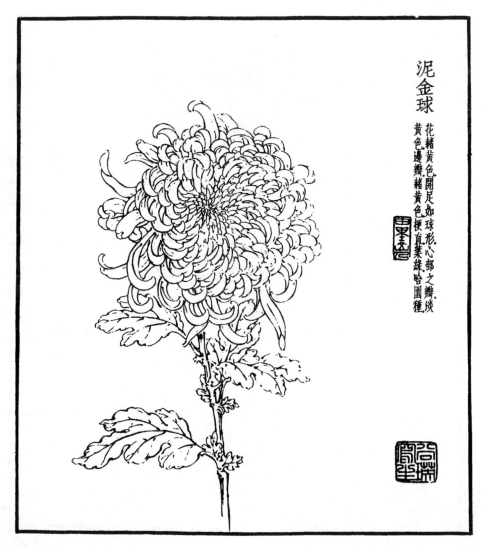

泥金球

花赭黃色開足如球形心部之瓣淡黃色邊瓣赭黃色梗直葉綠帶圓種

2

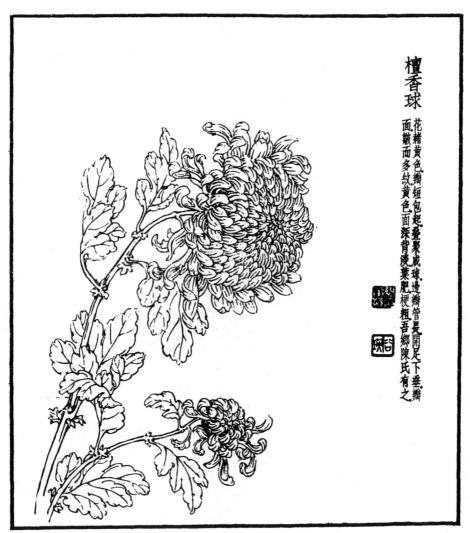

檀香球

花褐黃色瓣短包起蜷聚成球邊瓣管長開足下垂瓣面皺而多紋黃色面深背淺葉肥梗粗吾鄉陳氏有之

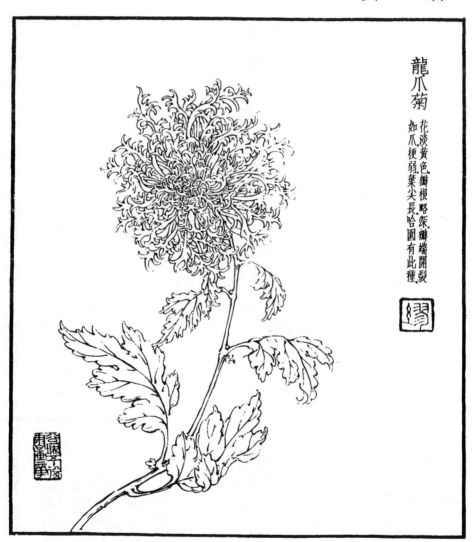

龍爪菊

花淡黃色瓣根略森瓣端開裂
如爪梗弱葉尖長哈園有此種

4

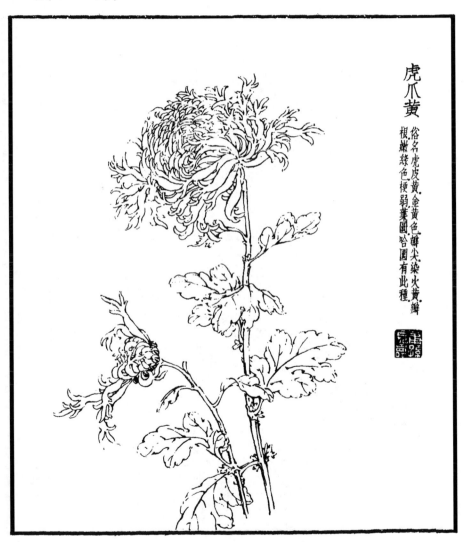

虎爪黄

俗名虎皮黄．金黄色．瓣尖染火黄．瓣
根嫩綠色梗弱葉圓畧圓有此種．

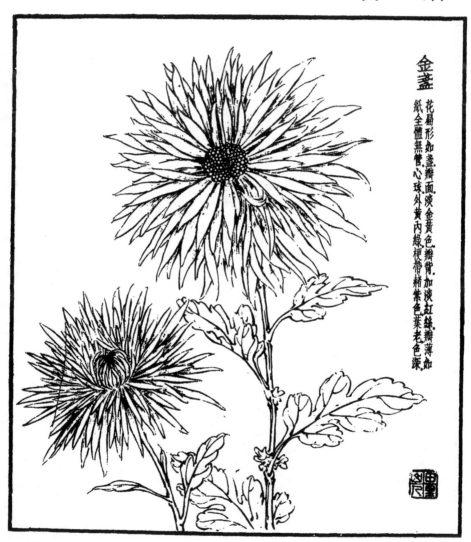

金盞

花扁形如盞瓣面淡金黃色瓣背加淡紅絲瓣薄如紙全體無管心球外黃內綠梗帶稍紫色葉老色深

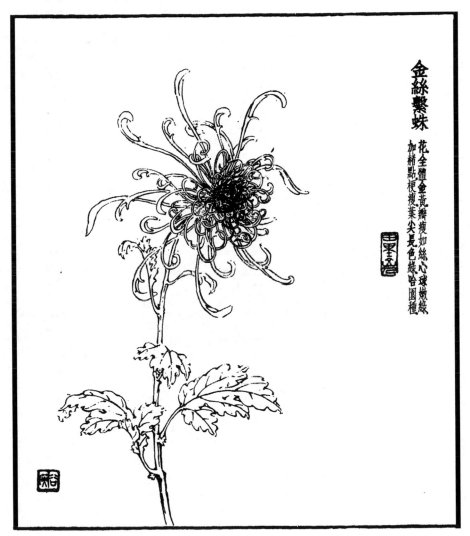

金絲繫蛛

花全體金黃瓣瘦如絲心球嫩綠
加赭點梗瘦葉尖瓠色綠啥園種

黄　類

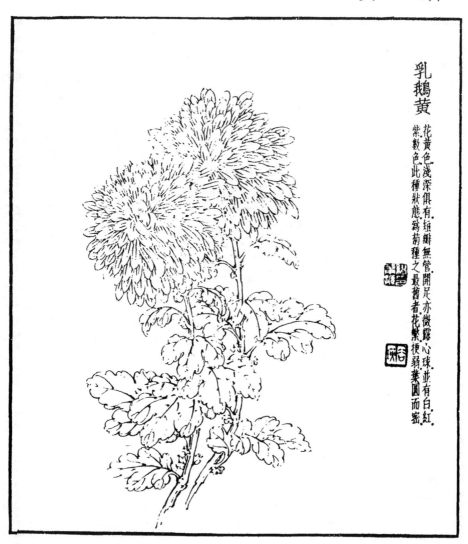

乳鵝黄

花黄色淺深俱有短瓣無管開足亦微露心珠並有白紅紫數色此種狀態爲菊種之最舊者花繁梗弱葉圓而密

8

黃　類

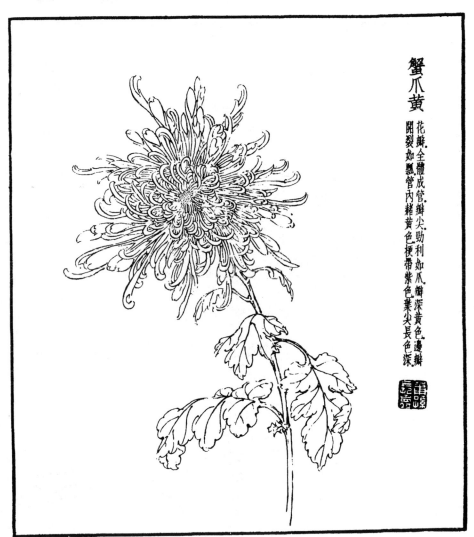

蟹爪黃

花瓣全體成管瓣尖勁利如爪瓣深黃色邊瓣開裂如瓢管內稈黃色梗帶紫色葉尖長色深

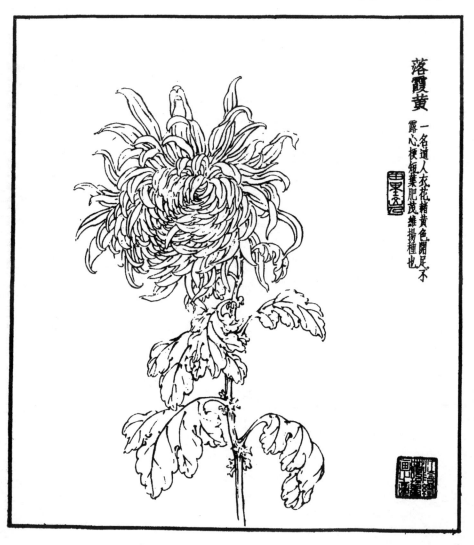

落霞黃

一名道人衣花緒黃色開足不
露心梗頗蕋葉肥茂維揚種也

黄　類

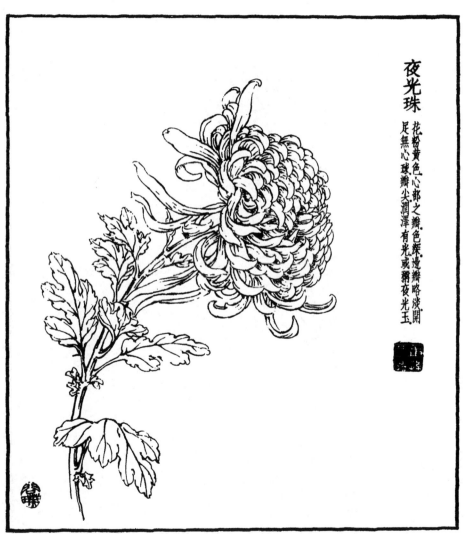

夜光珠

花粉黄色、心部之瓣、色殊、邊瓣略淡開、
足無心、球瓣尖潤澤、有光或瓣夜光玉。

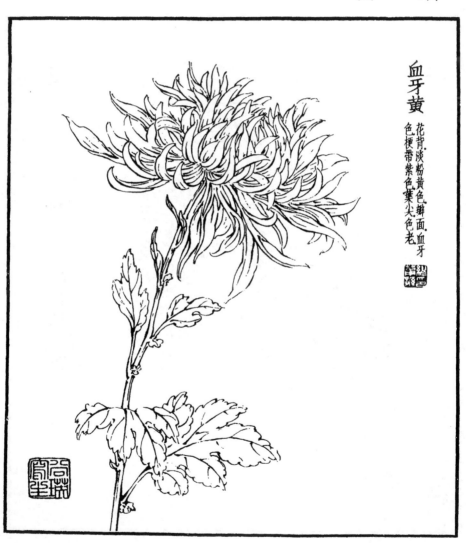

血牙黃

花背淡粉黃色瓣面血牙
色梗帶紫色棄尖色老

黄　類

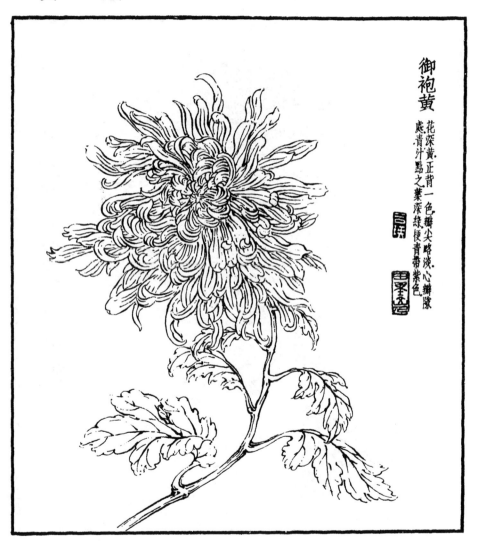

御袍黄

花深黄正背一色瓣尖時淡心瓣隙
處青汁點之葉深綠梗青帶紫色

13

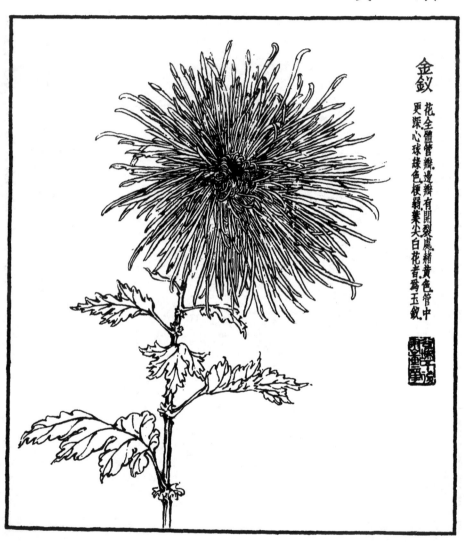

金鈚

花全體管瓣邊瓣有開裂處精黃色管中更蔟心球綠色梗羈葉尖白花者爲玉鈚

黃　類

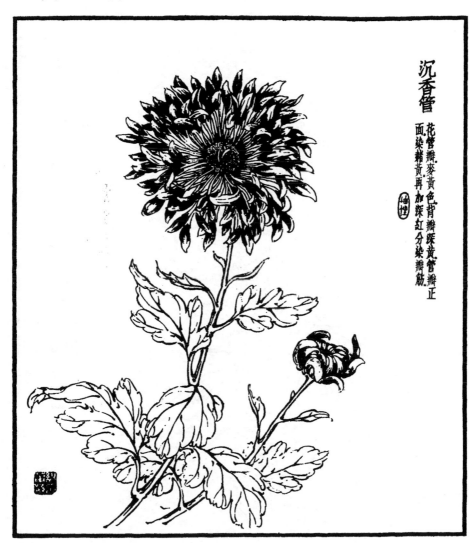

沉香管

花管瓣淺黃色背瓣深黃管瓣正
面染稍黃再加深紅分染瓣筋

15

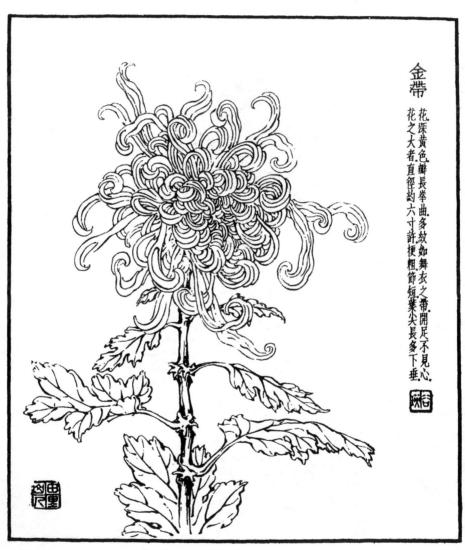

金帶

花深黃色瓣長拳曲多紋如舞衣之帶開至不見心
花之大者直徑約六寸許梗粗節短葉尖長多下垂

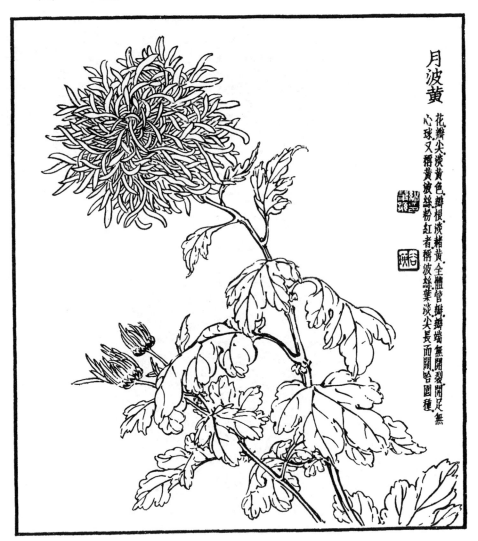

月波黃

花瓣尖淡黃色瓣根淡褐黃全體管瓣舞端無開裂開足無
心球又瓣黃波絲粉紅者稱波絲綠葉淡尖長而闊恰圓種

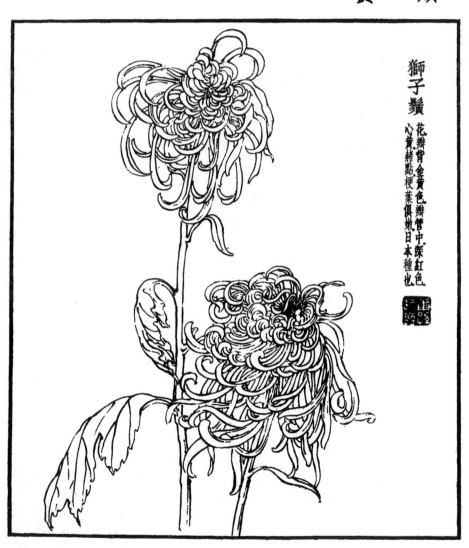

獅子鬚

花瓣背金黃色瓣管中染紅色
心黃褚點梗葉俱嫩日本種也

黃　類

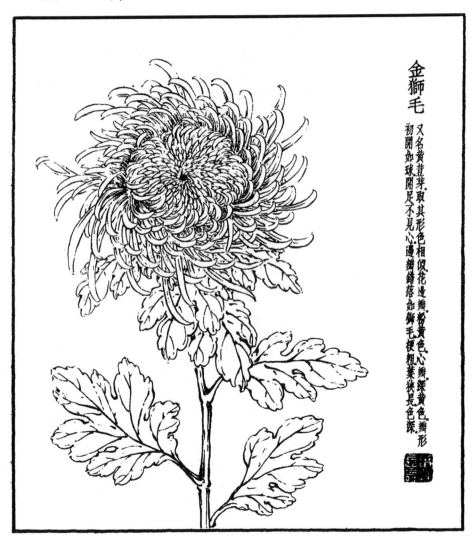

金獅毛

又名黃茸芽．取其形色相似花邊瓣．粉黃色心瓣深黃色瓣形初開如球開足不見心．邊瓣錯落如獅毛梗粗葉狹長色深

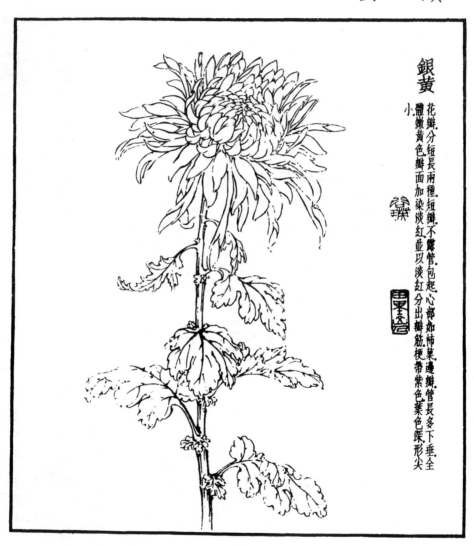

銀黃

小

花瓣分短長兩種短瓣不靈管包起心部如柿蔥邊瓣管長多下垂全體嫩黃色瓣面加染淡紅並以淡紅分出瓣筋梗帶紫色葉色深形尖

黃　類

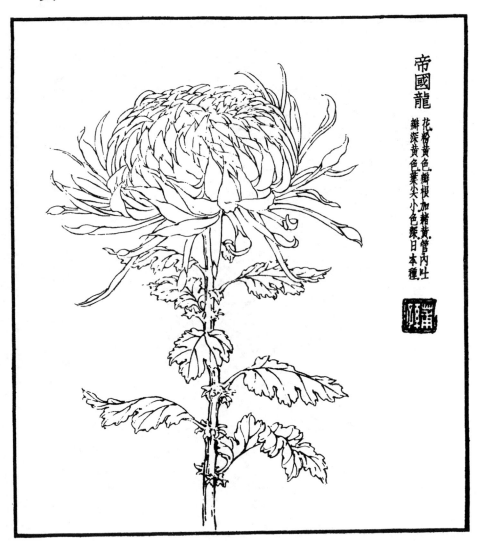

帝國龍

花橙黃色，瓣根加暗黃，管內吐
瓣深黃色，葉小尖小色深日本種

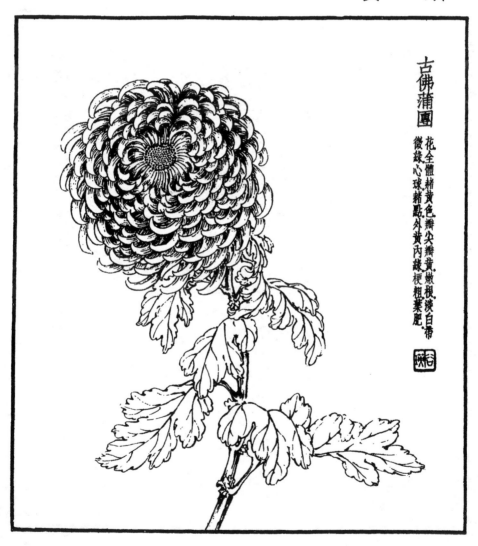

古佛蒲團

花全體赭黃色瓣尖瓣黃嫩根淺白帶微綠心球赭點外黃內綠梗粗葉肥。

黃　類

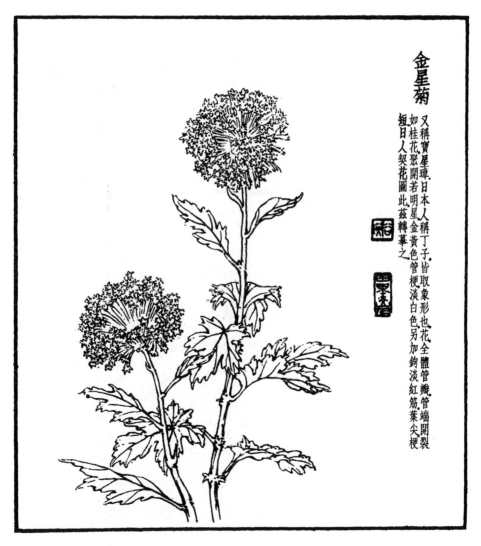

金星菊

又稱寶星璋日本人稱丁子皆取象形也花全體管瓣管端開裂如桂花聚開若明星金黃色管梗淡白色另加鉤淡紅筋葉尖梗短日人契花圖此茲轉摹之

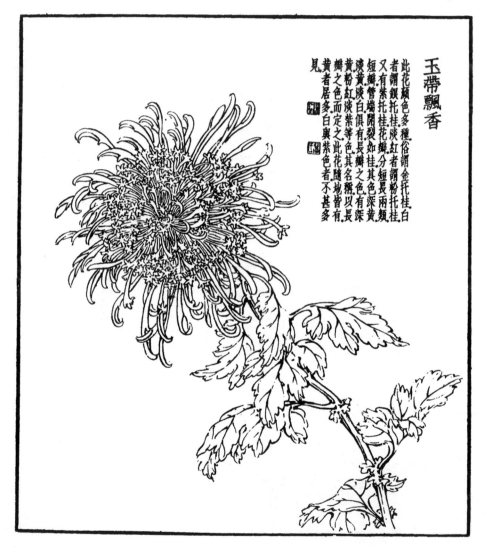

玉帶飄香

此花顏色多種俗謂金托桂白
者謂銀托桂淡紅者謂粉托桂
又有紫托桂花瓣分短長兩類
短瓣管端開裂如桂其色深黃
淡黃淡白俱有長瓣之色有深
黃粉紅淡紫等色其名頗以長
瓣之色而定之此花隨地皆有
黃者居多白與紫色者不甚多
見

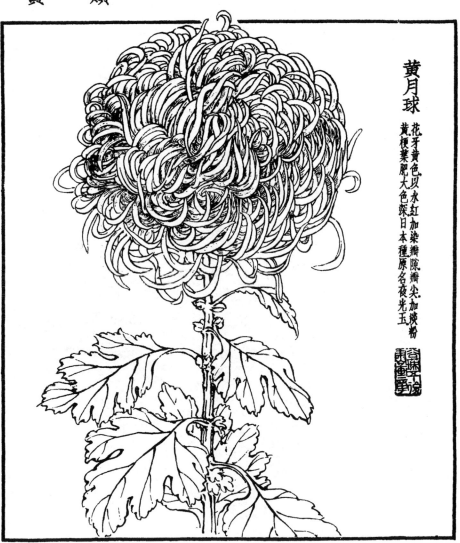

黃月球

花牙黃色以水紅加染瓣隙瓣尖加淺粉
黃梗藥肥大色深日本種原名夜光玉

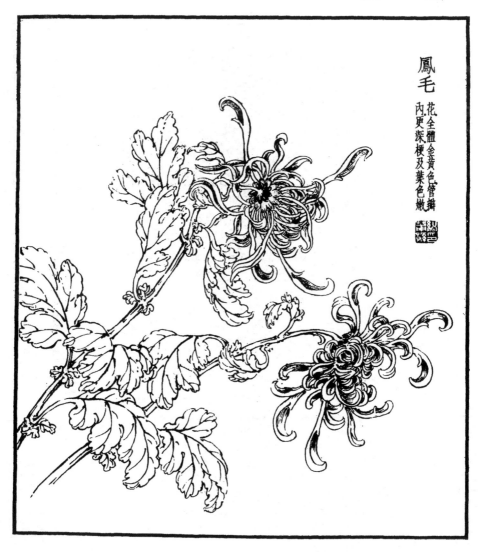

鳳毛
花全體金黃色管瓣
內更深梗及葉色嫩

26

黃　類

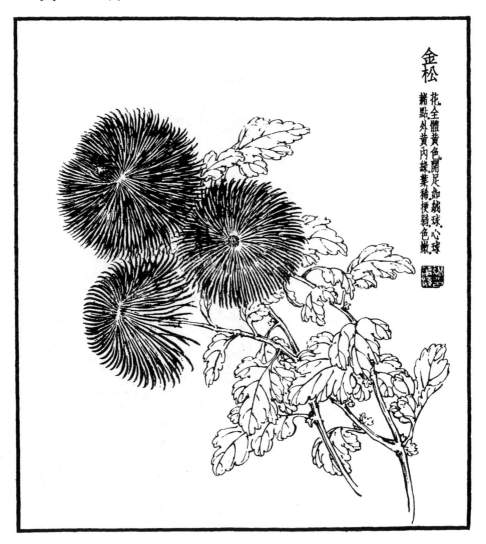

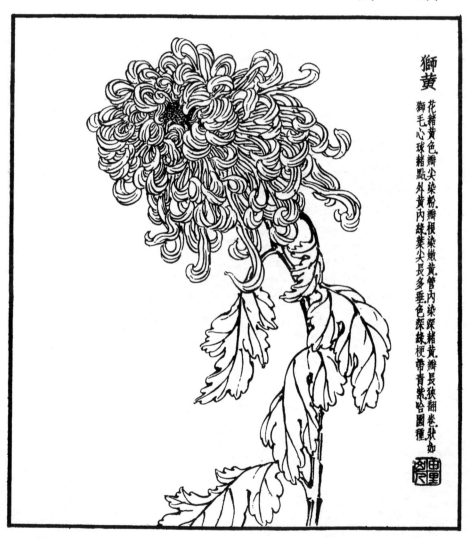

獅黃

花稍黃色瓣尖染粉瓣根染嫩黃管內染稍黃瓣長狹翻卷狀如
獅毛心球稍點外黃內綠葉尖長多垂色深綠梗帶青紫哈園種

黃　類

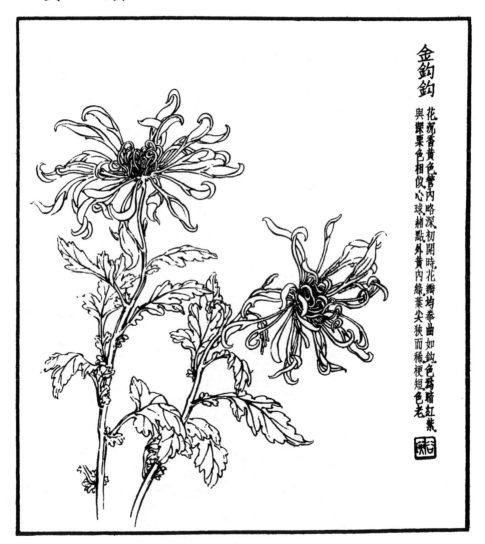

金鈎鈎　花疏香黃色管內略深初開時花瓣均拳曲如鈎色爲暗紅紫與醬栗色相似心球赭點外黃內綠葉尖狹而稀梗短色老

29

黄　類

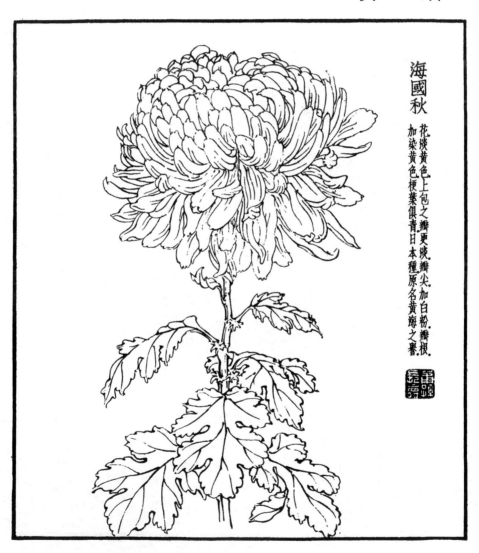

海國秋

花淡黄色上包之瓣更淡瓣尖加白粉瓣根加染黄色梗葉俱青日本種原名黄海之譽

30

黃　類

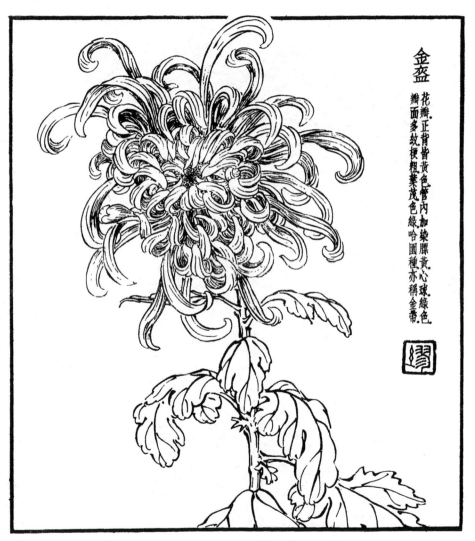

金盉

花瓣正背皆黃色管內加染膘黃心球綠色瓣面多紋梗粗葉茂色綠哈園種亦稱金帶

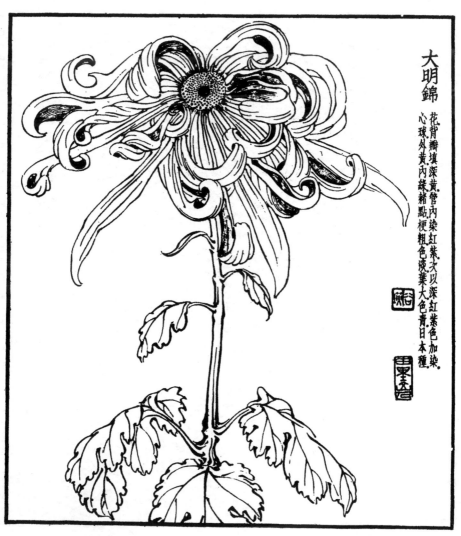

大明錦

花背瓣填深黃管內染紅蕊又以深紅紫色加染心球外黃內綠粗點梗粗色淡葉大色青日本種

黄　類

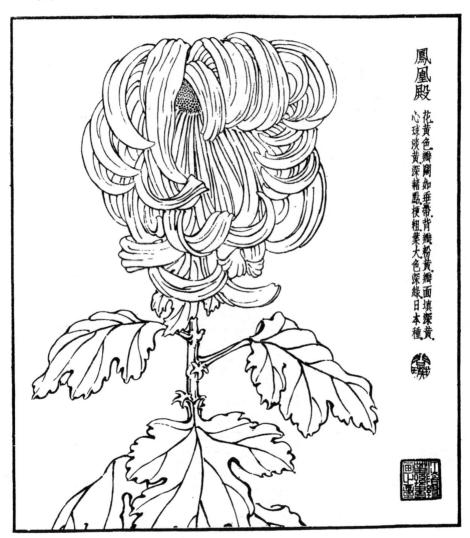

鳳凰殿

花黃色一瓣闊如垂帶背瓣初黃瓣面填深黃
心球淡黃深糝點梗粗葉大色深綠日本種

黃　類

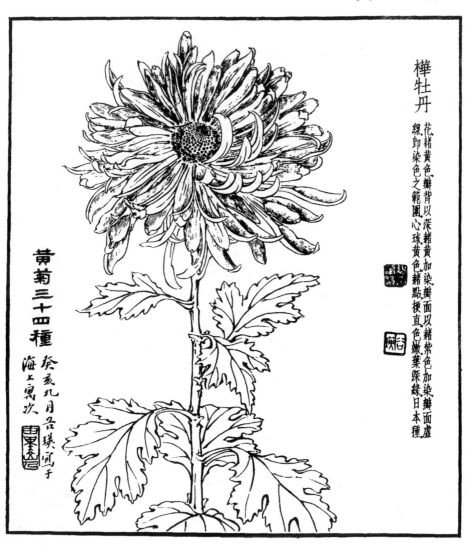

樺牡丹

花褚黃色瓣背以深褚黃加染瓣面以褚紫色加染瓣面虛線卽染色之範圍心球黃色褚點梗直色嫩葉深綠日本種

黃菊三十四種

癸亥九月吳琭寫于海上寫次

34

大紅類

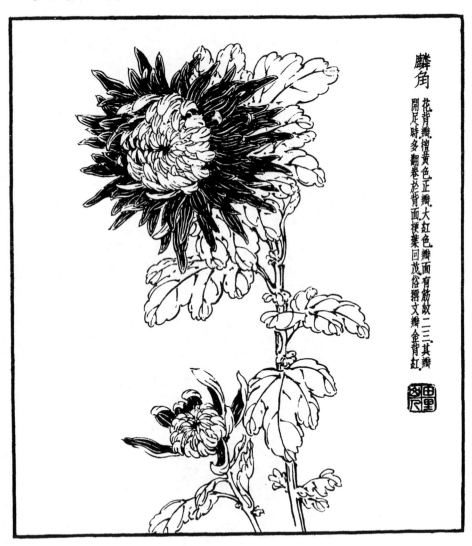

麟角　花背瓣檀黃色正瓣大紅色瓣面有筋紋二三其瓣開足時多翻卷於背面梗葉回茂俗稱文瓣金背紅

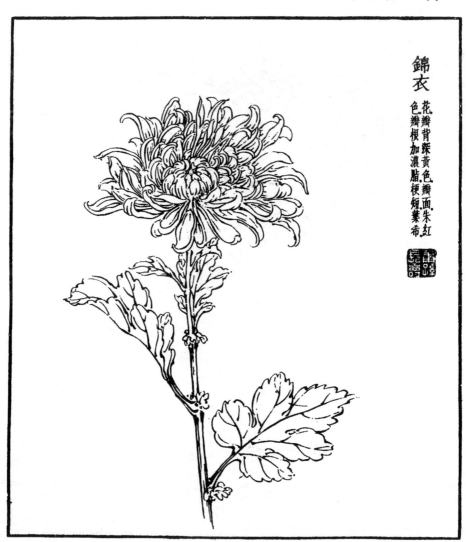

錦衣

花瓣背殊黃色瓣面朱紅
色瓣根加濃脂梗短葉希

大 紅 類

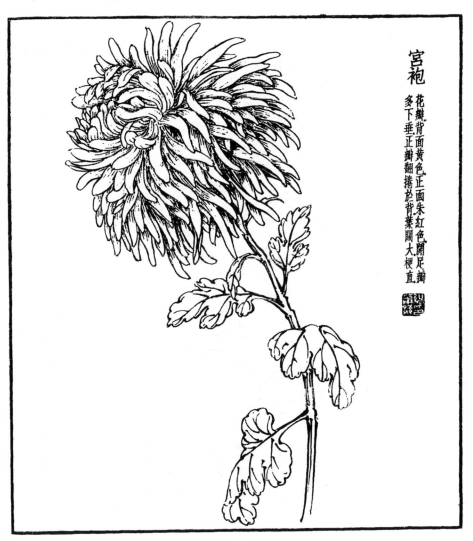

宮袍

花瓣背面黃色正面朱紅色開足瓣
多下垂正瓣翻捲於背葉闊大梗直

大 紅 類

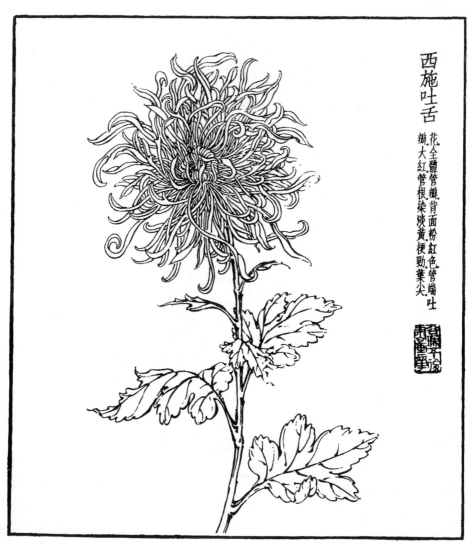

西施吐舌

花全體管瓣背面粉紅色管端吐
瓣大紅管根染淡黃梗勁葉尖

4

大 紅 類

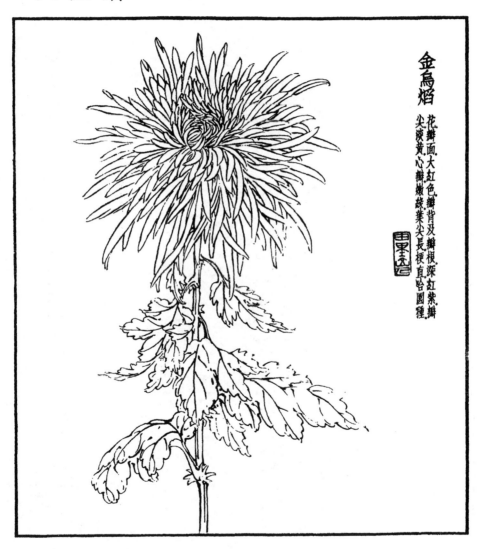

金烏焰

花瓣面大紅色瓣背及瓣根深紅紫瓣
尖淡黃心瓣嫩綠葉尖長梗直葉圓種

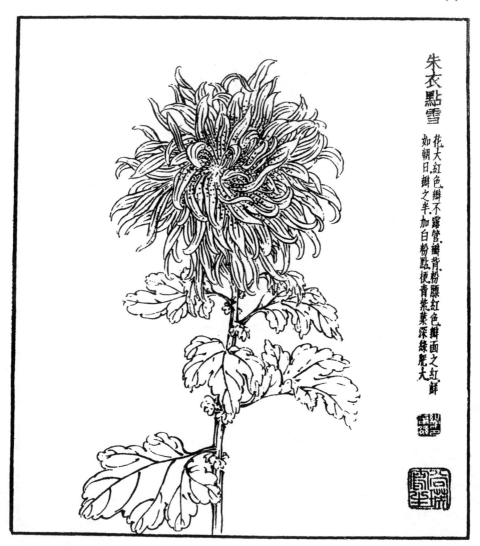

朱衣點雪 花大紅色瓣不露管瓣背粉膿紅色瓣面之紅鮮如朝日瓣之半加白粉點便青紫葉深綠肥大

6

大紅類

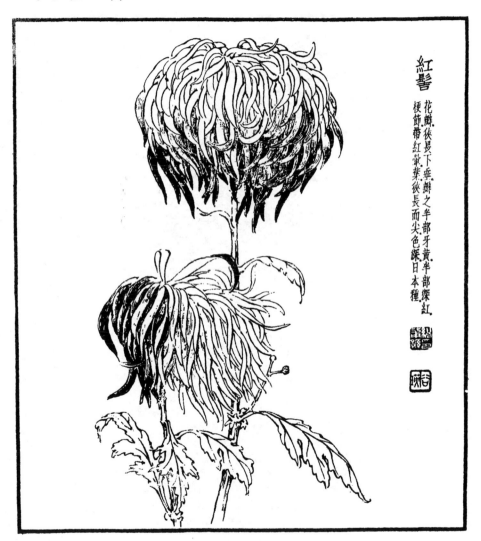

紅鬘

花瓣狹長下垂瓣之半部牙黃半部深紅梗節帶紅嫩葉狹長而尖色綠日本種

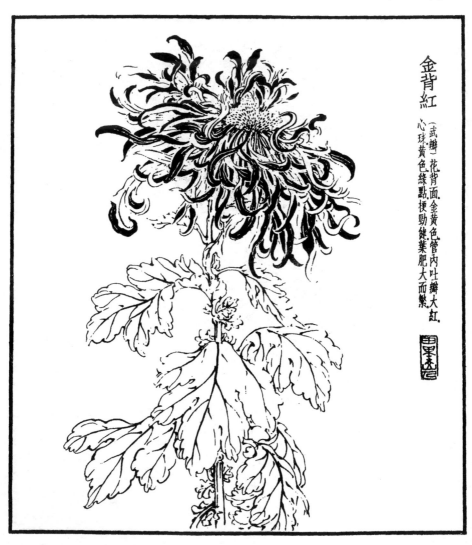

金背紅（武瓣）花背面金黃色管內吐瓣大紅．心球黃色綠點梗勁健葉肥大而繁．

大紅類

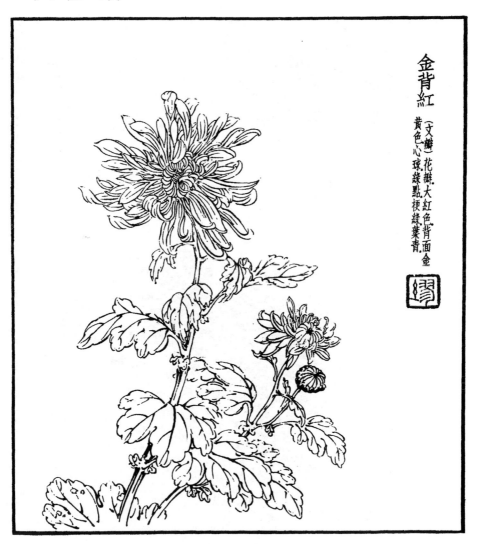

金背紅 （文瓣）花瓣大紅色背面金黃色心球綠點梗綠葉青．

大 紅 類

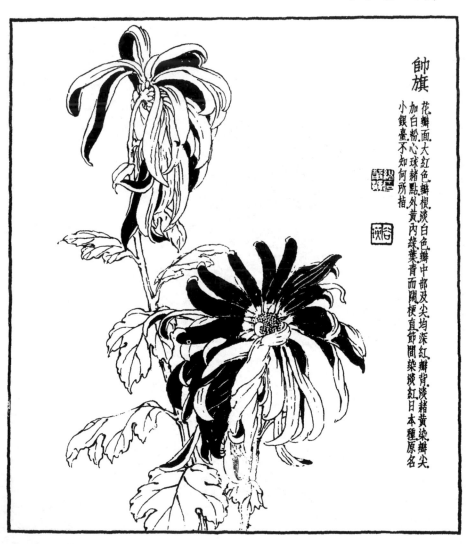

帥旗

花瓣面大紅色瓣根淡白色瓣中部及尖均深紅瓣背淡赭黃染瓣尖加白粉心球赭點外黃內綠葉青而闊梗直節圓染淡紅日本種原名小銀臺不知何所指

10

大紅類

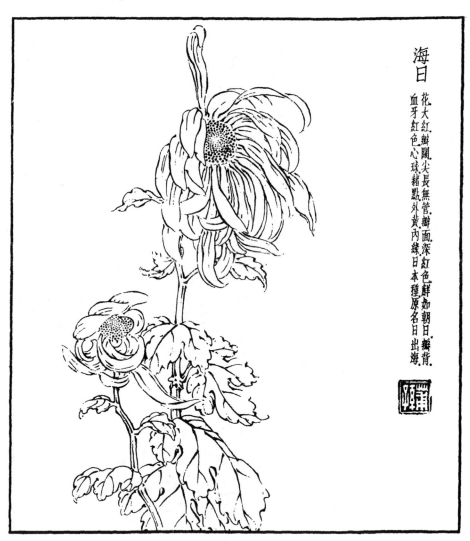

海日

花大紅瓣闊尖長無管瓣面深紅色鮮如朝日瓣背血牙紅色心球赭點外黃內綠日本種原名日出海.

11

大 紅 類

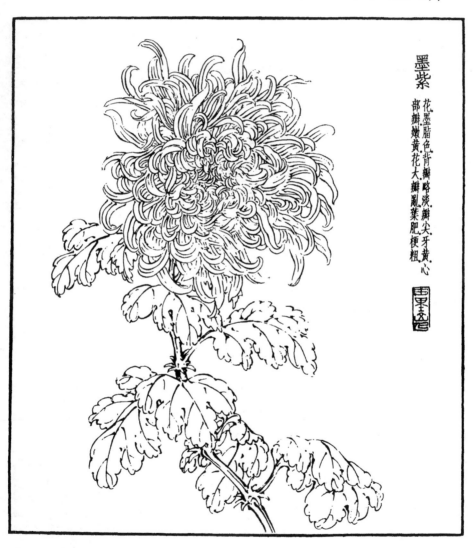

墨紫

花墨脂色背瓣略淡瓣尖牙黃心
部瓣嫩黃花大瓣亂葉肥梗粗

12

大紅類

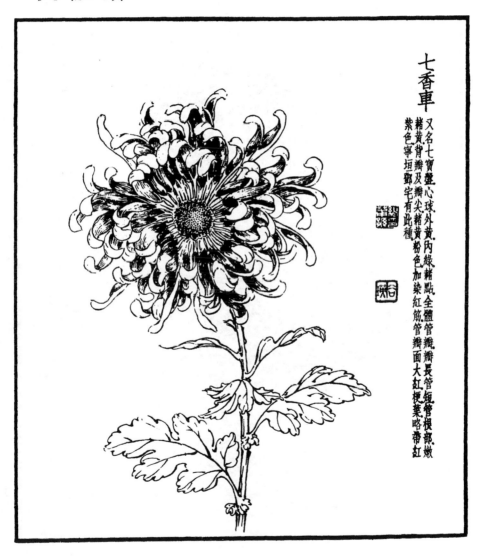

七香車

又名七寶盤心球外黃內綠赭點全體管瓣長管短管根部嫩赭黃背瓣及瓣尖赭黃粉色加染紅筋管瓣面大紅挾葉略帶紅紫色寧垣鄭宅有此種

13

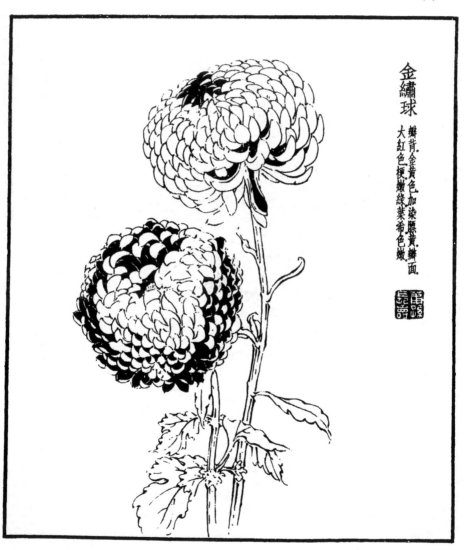

金繡球

瓣背金黄色加染嫩黄瓣面
大紅色梗嫩綠葉希色嫩

大紅類

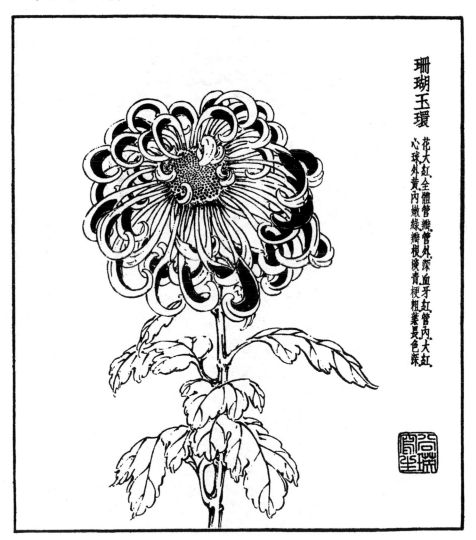

珊瑚玉環

花大紅全體管瓣管外深血牙紅管內大紅心球外黃內嫩綠瓣根淡青梗粗葉長色綠

15

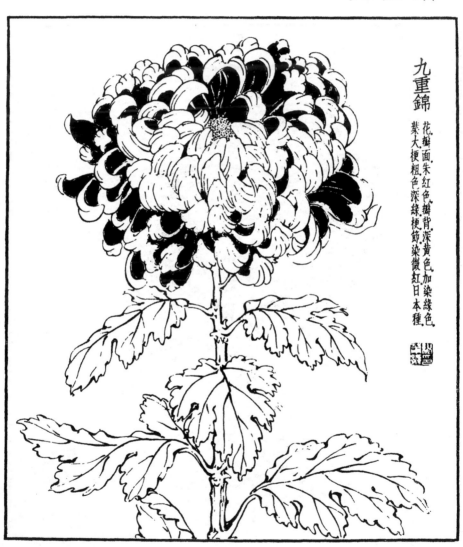

九重錦

花瓣面朱紅色瓣背深黃色加染綠色
葉大梗粗色深綠梗節染微紅日本種

16

大 紅 類

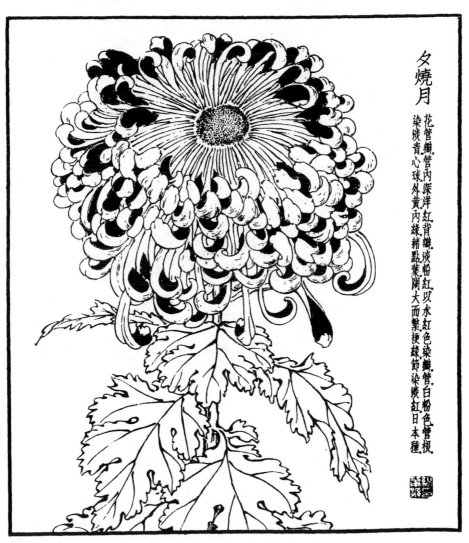

夕燒月

花管瓣管內深洋紅背瓣淡粉紅以水紅色染瓣管白粉色管根染淡青心球外黃內綠赭點葉闊大而繁梗綠節染淡紅日本種

大 紅 類

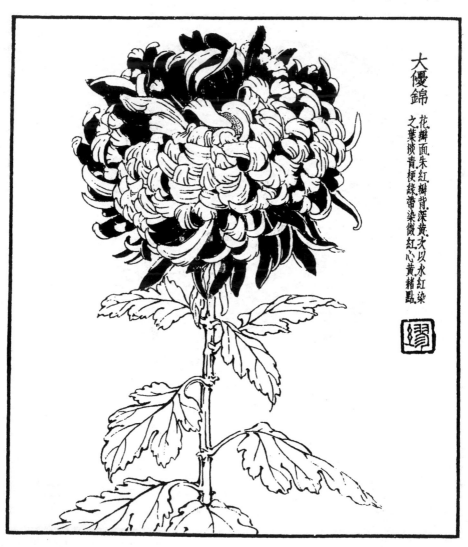

大優錦

花瓣面朱紅瓣背深黃次以水紅染
之葉掞青梗綠帶染微紅心黃揩點

大 紅 類

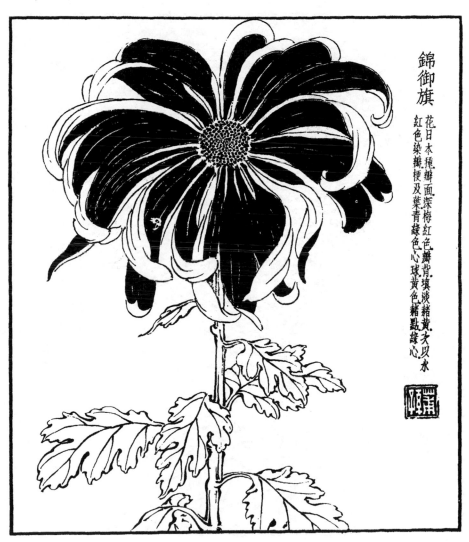

錦御旗

花日本種瓣面深梅紅色瓣背填淡赭黃次以水紅色染瓣梗及葉青綠色心球黃色赭點綠心

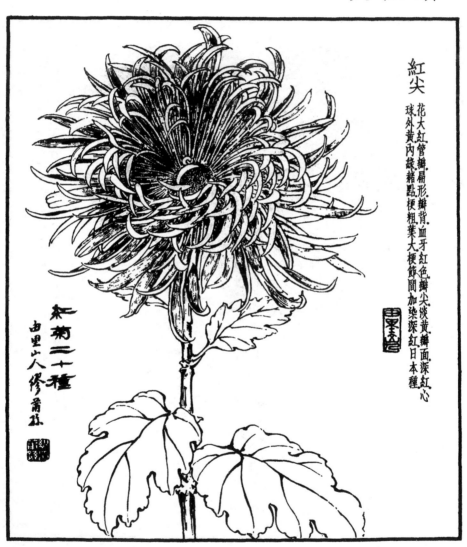

紅尖

花大紅管瓣扁形瓣背血牙紅色瓣尖淡黃瓣面深紅心球外黃內綠稍點梗粗葉大梗節間加染深紅日本種

朱菊二十種
由里山人修蕭孫

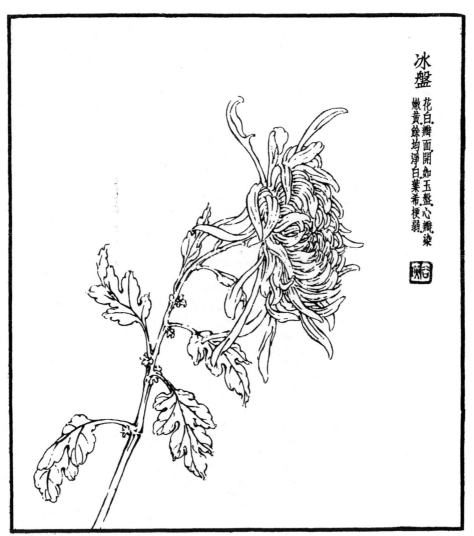

冰盤

花白．瓣面開如玉盤心瓣染
嫩黃餘均淨白葉希梗弱

銀針

花白．全體管瓣狀如針．瓣根淡
嫩綠心球粉點黃色梗弱葉圓

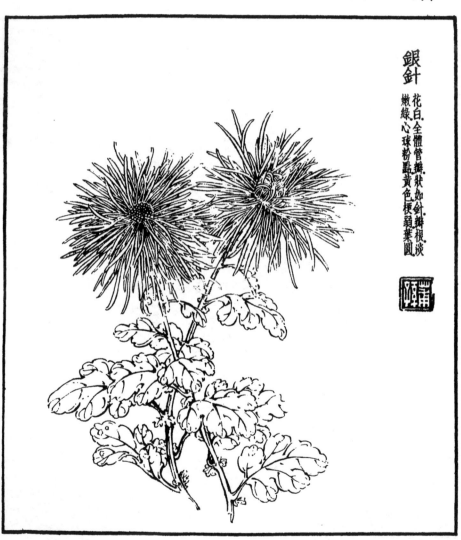

白　類

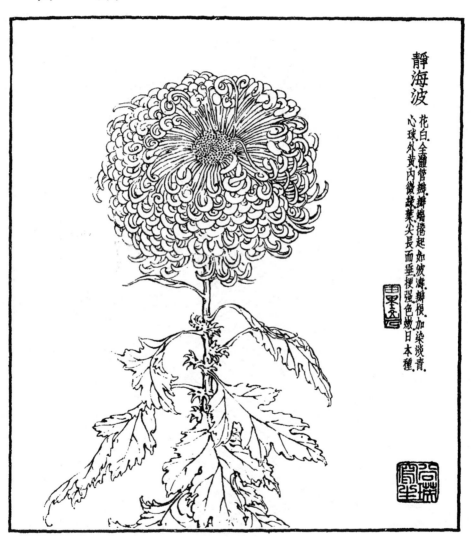

静海波

花白，全體管瓣，瓣端捲起如波濤，瓣根加染淡青，心珠外黃內微綠，葉尖長而垂，梗強，色嫩，日本種。

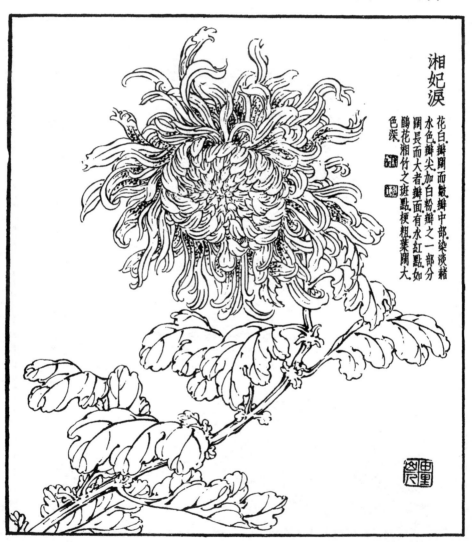

湘妃淚

花白，瓣闊而皺，瓣中部染淡赭
水色，瓣尖加白粉，瓣之一部分
開長而大者瓣面有水紅點，如
鵑花湘竹之斑點，梗粗葉闊大，
色深

4

白類

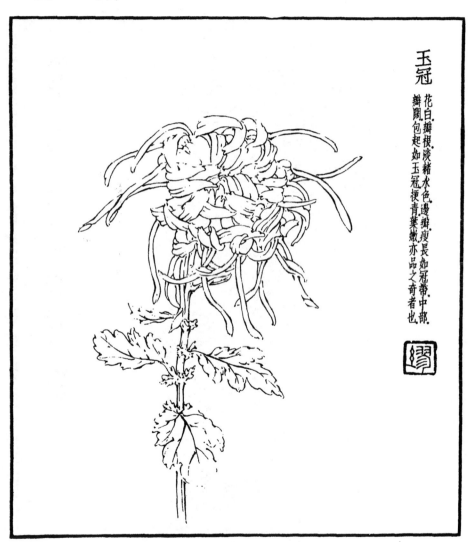

玉冠

花白瓣根淡豬水色邊瓣瘦長如冠帶中部
瓣闊包起如玉冠梗青葉嫩亦品之奇者也

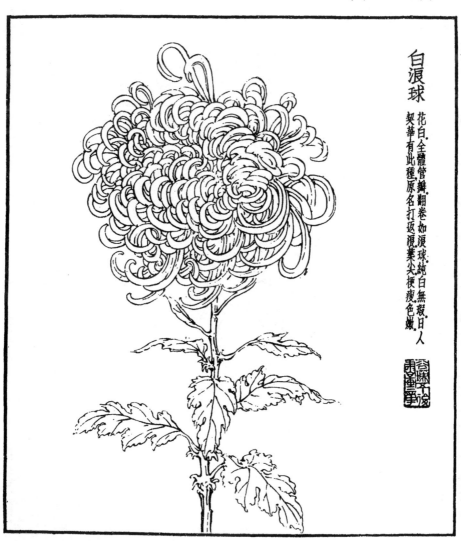

白浪球

花白，全體管瓣翻卷如浪球，純白無瑕，日人
契華有此種，原名打返浪葉尖梗瘦色嫩。

白　類

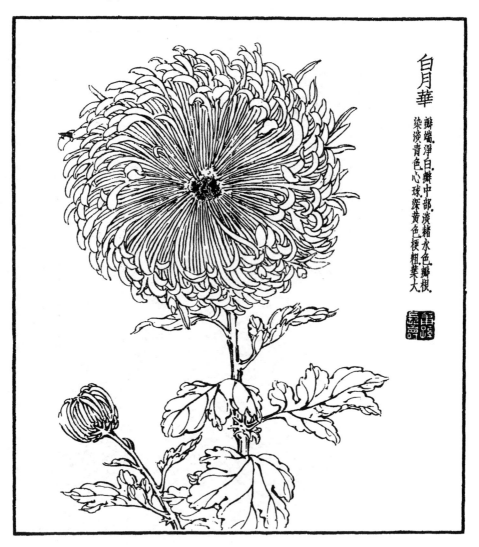

白月華

瓣端淨白瓣中部淡赭水色瓣根
染淡青色心球深黃色梗粗葉大

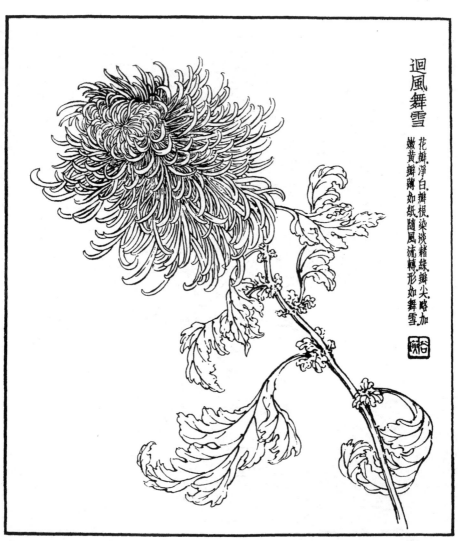

迴風舞雪

花瓣淨白．瓣根染淡褐綠瓣尖略加
嫩黃瓣薄如紙隨風流轉形如舞雪

白　類

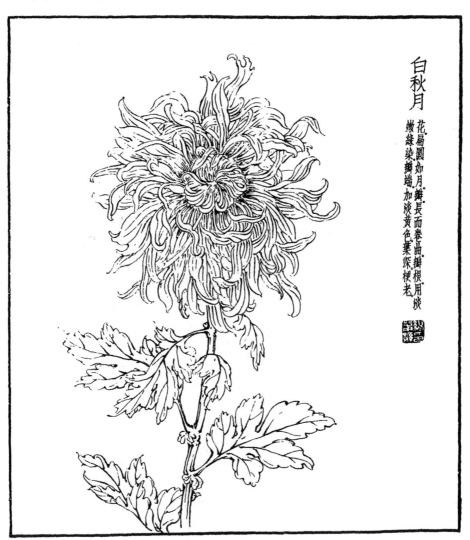

白秋月

花扁圓如月．瓣長而卷曲．瓣根用淡
嫩綠染瓣端加淡黃色葉深梗老

9

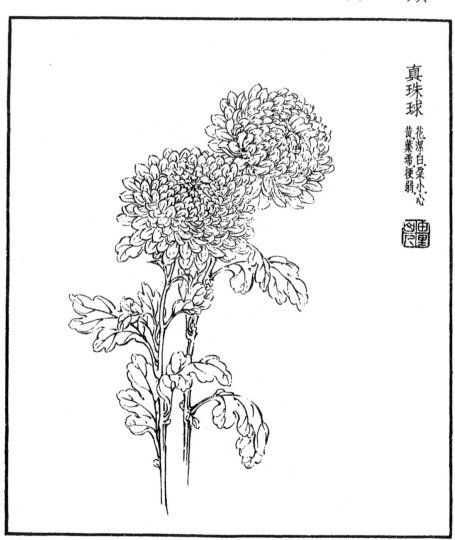

真珠球

花潔白蕊小心
黃葉蒂梗弱

白　類

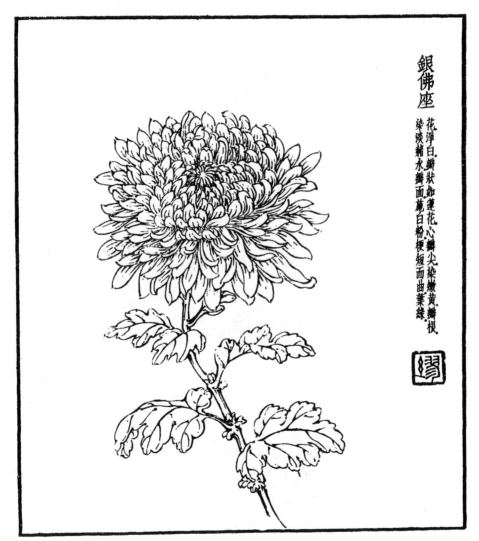

銀佛座

花淨白.瓣狀如蓮花.心瓣尖染嫩黃.瓣根
染淡豬水瓣面蘸白粉梗短而曲葉綠.

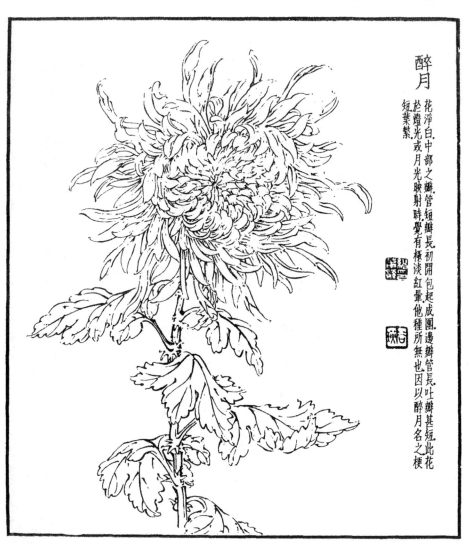

醉月

花淨白中部之瓣管短瓣長初開包起成團邊瓣管長吐瓣甚短此花
於燈光或月光映射時覺有極淡紅暈他種所無也因以醉月名之梗
短葉繁

12

白　類

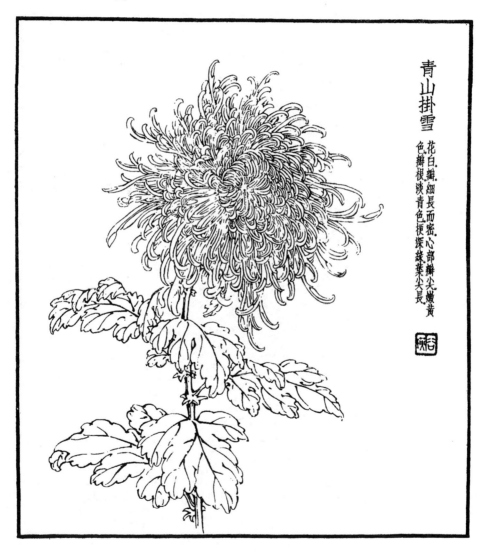

青山掛雪

花白瓣細長而密心部瓣尖嫩黄
色瓣根淡青色梗深綠葉小大長

13

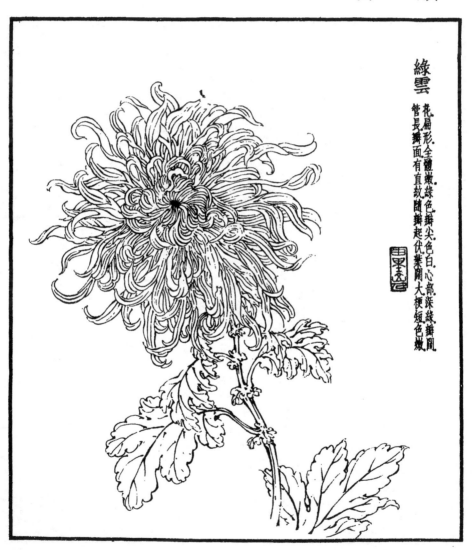

綠雲

花扁形.全體嫩綠色.瓣尖色白.心部深綠.瓣闊
管長.瓣面有直紋.瓣起伏.葉闊大.梗短色嫩

白　類

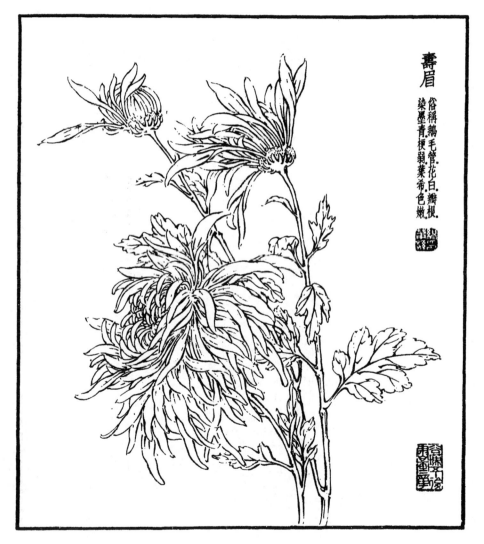

壽眉

俗稱鵝毛管花白瓣根
染墨青梗弱葉希色嫩

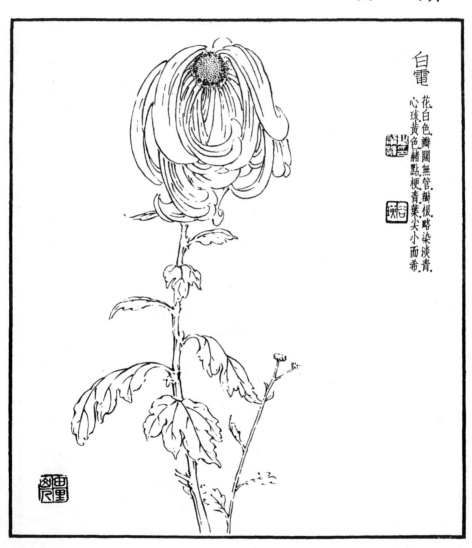

白電 花白色瓣闊無管瓣根略染淡青心珠黃色糁點梗青葉尖小而希

白　類

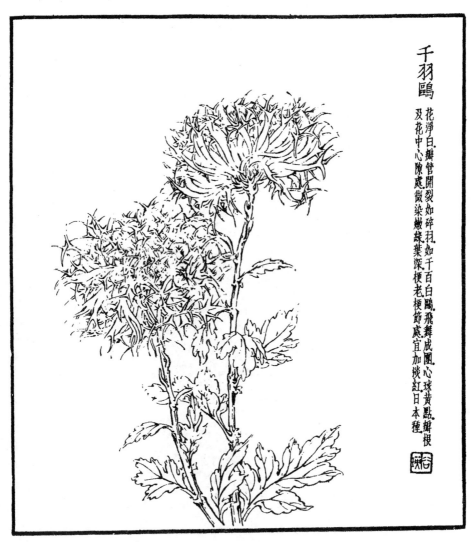

千羽鷗

花淨白瓣管開裂如碎羽如千百白鷗飛舞成團心綴黃點瓣根及花中心隙處微染嫩綠葉梗老梗節處宜加淡紅日本種

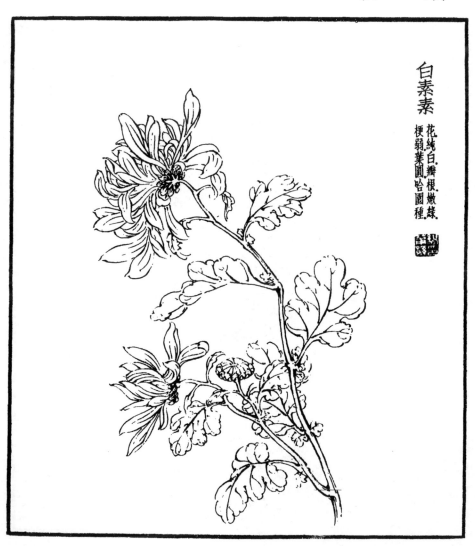

白素素

花純白瓣根嫩綠
梗弱葉圓呌園種

18

白類

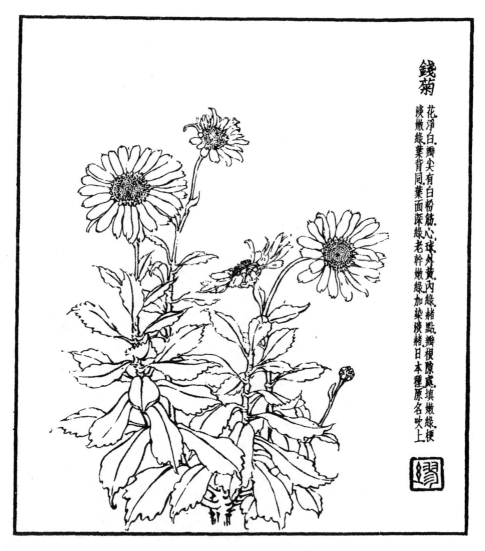

錢菊

花淨白瓣尖有白粉筋心球外黃內綠糝點瓣根隙處填嫩綠梗淡嫩綠葉背同葉面深綠老幹嫩綠加染淡糝日本種原名吹上

19

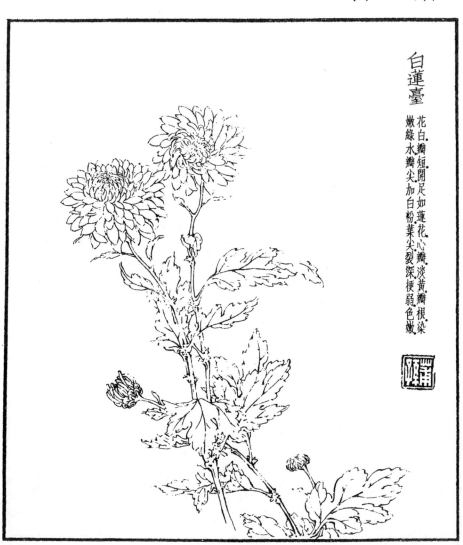

白蓮臺

花白．瓣短開足如蓮花．心瓣淡黃．瓣根染
嫩綠水瓣尖加白粉葉尖尖裂深梗弱色嫩

白　類

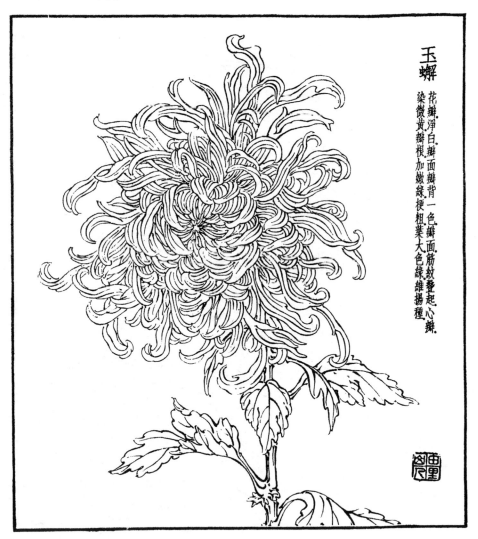

玉蟬

花瓣淨白瓣面瓣背一色瓣面筋紋登起心瓣
染微黃瓣根加嫩綠梗粗葉大色綠雖揚種

21

白　類

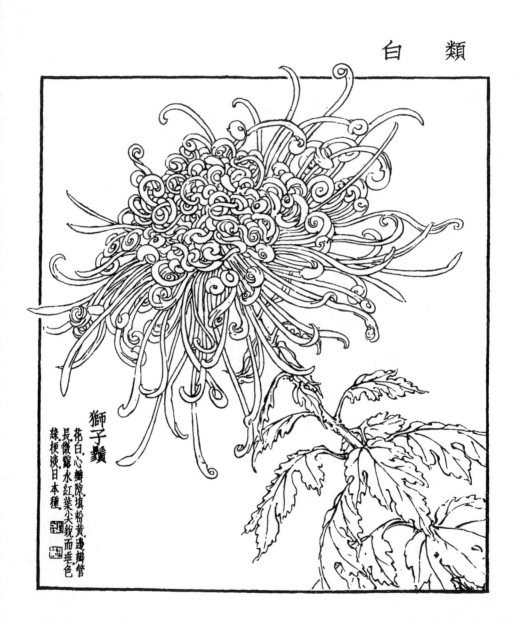

獅子類

花白心舞隙填粉黃邊瓣管
長微露水紅蕊尖銳而垂色
綠梗淡日本種

22

白　類

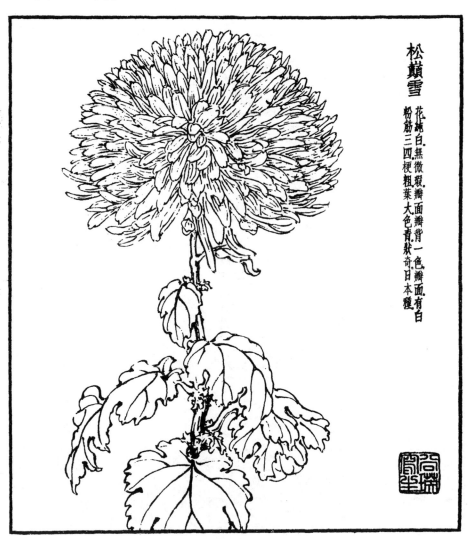

松巔雪

花純白，無微瑕，瓣面瓣背一色，瓣面有白粉筋，三四梗粗，葉大色青，狀奇，日本種

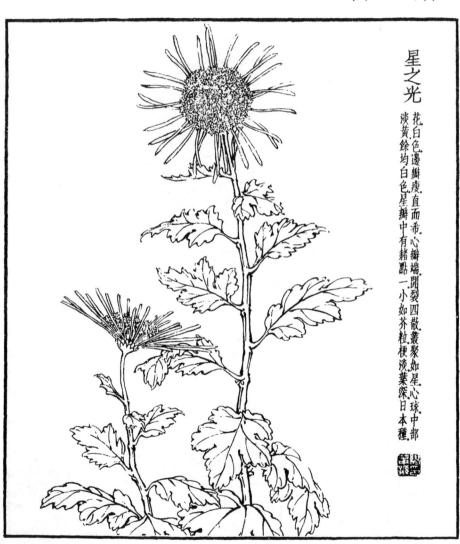

星之光

花白色邊瓣瘦直而希心瓣端開裂四散叢聚如星心球中部淡黃餘均白色星瓣中有赭點一小如芥粒梗淡葉深日本種

24

白　類

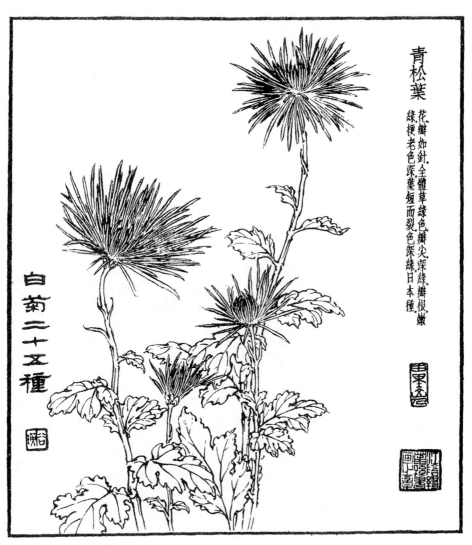

青松葉

花瓣如針全體草綠色瓣尖深綠瓣根嫩綠梗老色深葉短而裂色深綠日本種

白菊二十五種

25

粉紅類

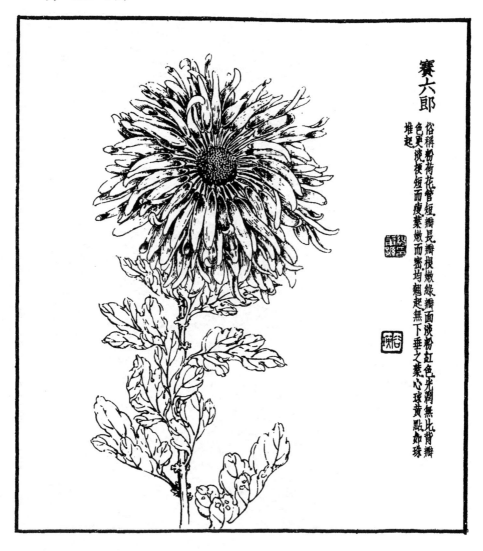

賽六郎

俗稱粉荷花管長瓣短瓣根嫩綠瓣面淡粉紅色光潤無比背瓣色更淺挺梗短而瘦葉嫩而密均翹起無下垂之葉心球黃點如珠堆起

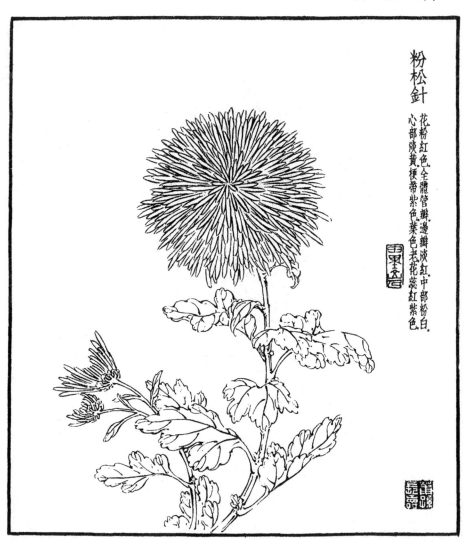

粉松針

花粉紅色全體管瓣邊瓣淡紅中部粉白
心部淡黃梗帶紫色葉色老花蕊紅紫色

2

粉 紅 類

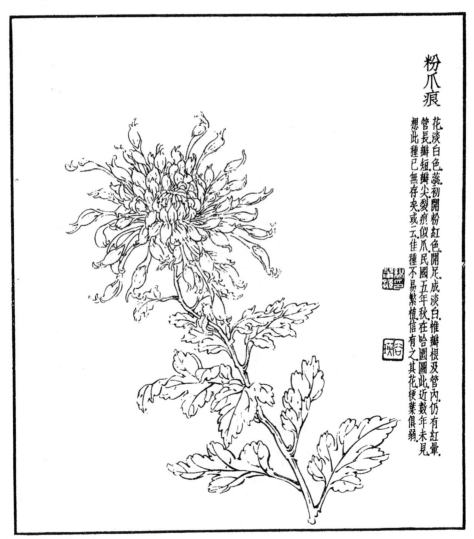

粉爪痕

花淡白色蕊初開粉紅色開足成淡白惟瓣根及管內仍有紅暈
管長瓣短瓣尖裂痕似爪民國五年秋在岭園圖此近數年未見
想此種已無存矣或云佳種不易繁植信有之其花梗葉俱弱

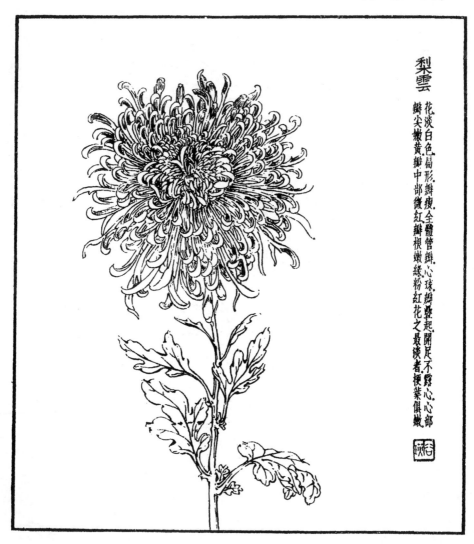

梨雲

花淡白色扁形瓣瘦全體管瓣心珠瓣疊起開足不露心心部
瓣尖嫩黃瓣中部微紅瓣根嫩綠粉紅花之最淡者梗葉俱嫩

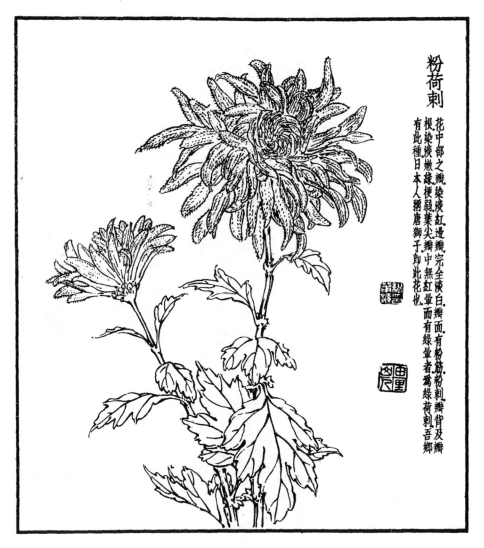

粉荷刺

花中部之瓣染淡紅邊瓣完全淡白瓣面有粉筋粉刺瓣背及瓣
根染淡嫩綠梗弱葉尖瓣中無紅暈而有綠暈者爲綠荷刺吾鄉
有此種日本人稱唐獅子卽此花也

5

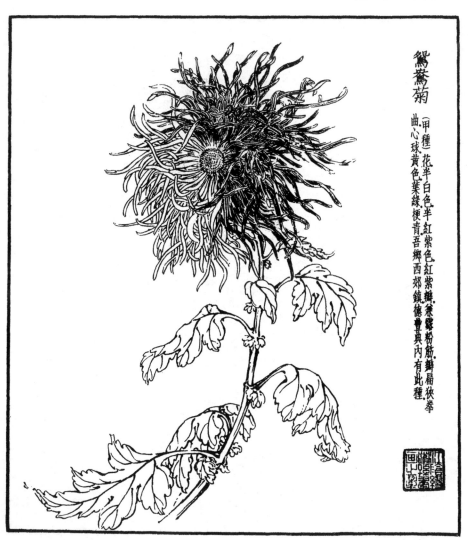

鴛鴦菊

（甲種）花半白色半紅紫色紅紫瓣，兼露粉筋鮮扁狹拳曲心球黃色葉綠梗青吾鄉西郊鎮德豐廿典內有此種

6

粉紅類

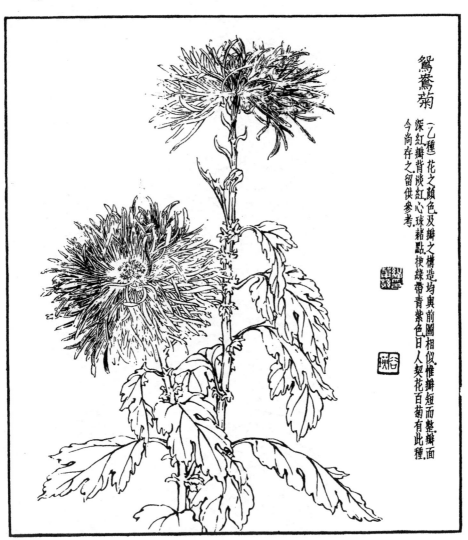

鴛鴦菊（乙種）花之顏色及瓣之構造均與前圖相似惟瓣短而整瓣面深紅瓣背淡紅心球粗點梗綠帶青紫色日人藝花百菊有此種今尚存之留供參考

7

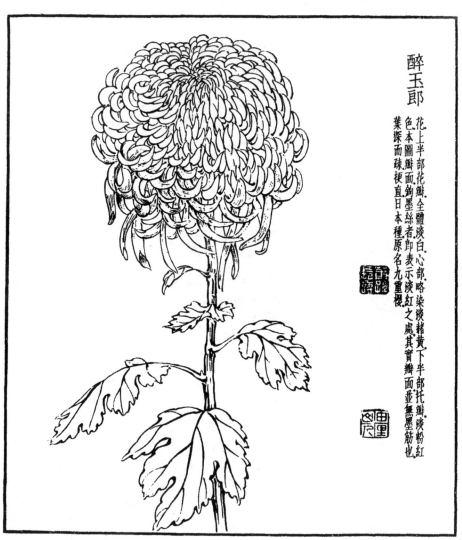

醉玉郎

花上半部花瓣全體淡白心部略染淡稀黃下半部托瓣淡粉紅色本圖瓣面鈎墨絲者卽表示淡紅之處其實瓣面並無墨筋也葉深而疎梗直日本種原名九重櫻

8

粉紅類

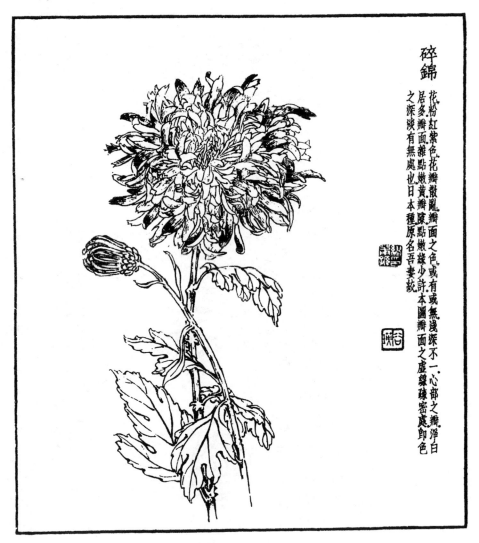

碎錦

花粉紅紫色花瓣散亂瓣面之色或有或無淺深不一心部之瓣淨白居多瓣面雜點嫩黃瓣稜點嫩綠少許本圖瓣面之虛綠疎密處即色之深淡有無處也日本種原名吾妻紋

9

粉紅類

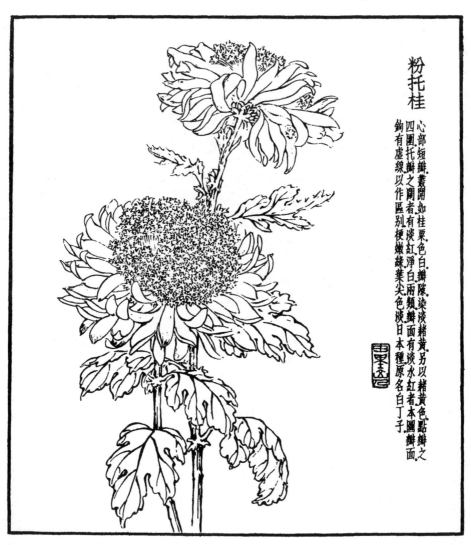

粉托桂

心部短瓣叢開如桂粟色白瓣隙染淡稍黃另以稍黃色點瓣之四圍托瓣之闊者有淡紅淨白兩類瓣面有淡水紅者本圖瓣面鉤有虛線以作區別梗嫩綠葉尖色淡日本種原名白丁子

10

粉紅類

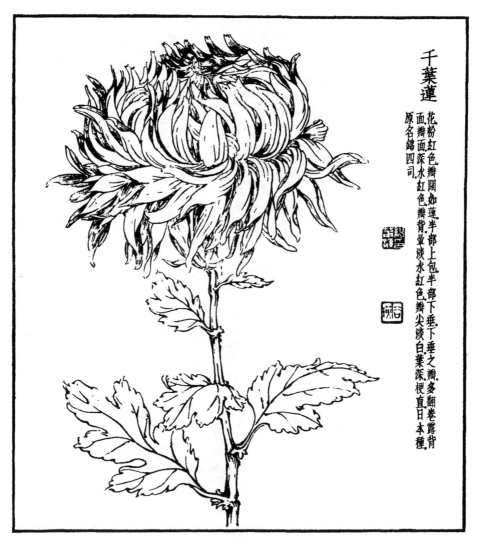

千葉蓮

花粉紅色瓣闊如蓮半部上包半部下垂之瓣多翻卷露背
面瓣面深水紅色瓣背暈淡水紅色瓣尖淡白葉深梗直日本種
原名錦四司

粉紅類

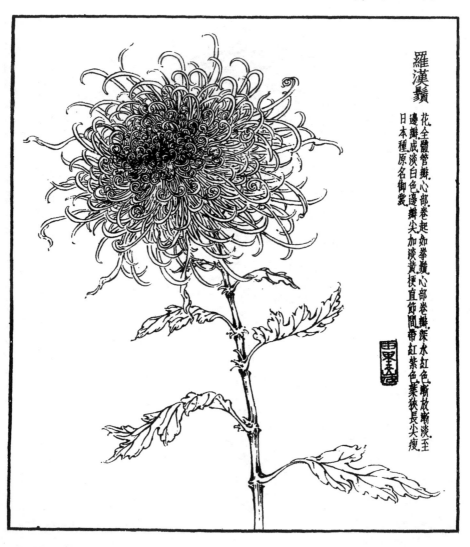

羅漢鬚

花全體管瓣心部卷起如拳類心部卷瓣深水紅色漸放漸淡至邊瓣成淡白色邊瓣尖加淡黃梗直節凸帶紅紫色葉狹長尖瘦日本種原名御裳

12

粉紅類

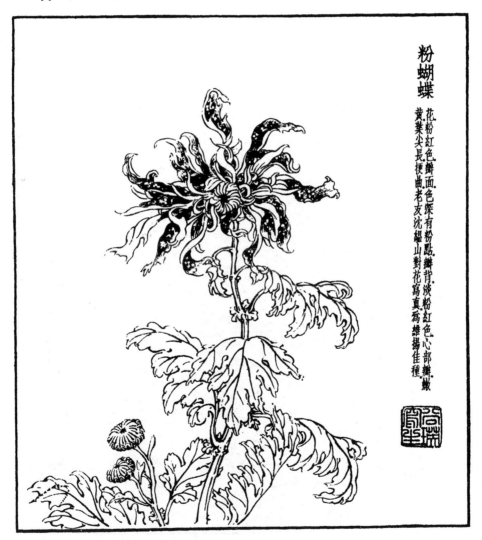

粉蝴蝶

花粉紅色瓣面色深有粉點瓣背淡粉紅色心部瓣嫩
黃葉尖長梗曲老友沈緼山對花寫真為維揚佳種

粉 紅 類

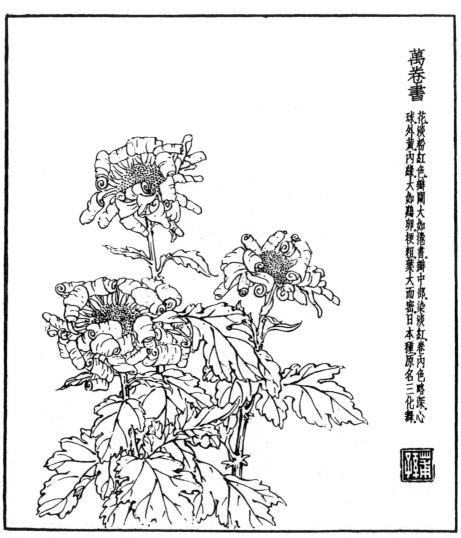

萬卷書

花淡粉紅色瓣闊大如捲書瓣中部染淡紅卷內色�980渌心球外黃內綠大如雞卵梗粗葉大而密日本種原名三化舞

14

粉 紅 類

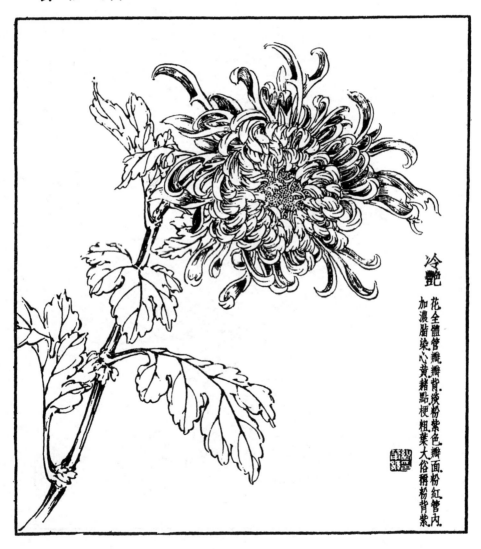

冷艷　花全體管瓣瓣背淡粉紫色瓣面粉紅管內
加濃脂染心黃赭點梗粗葉大俗稱粉背紫

15

粉紅類

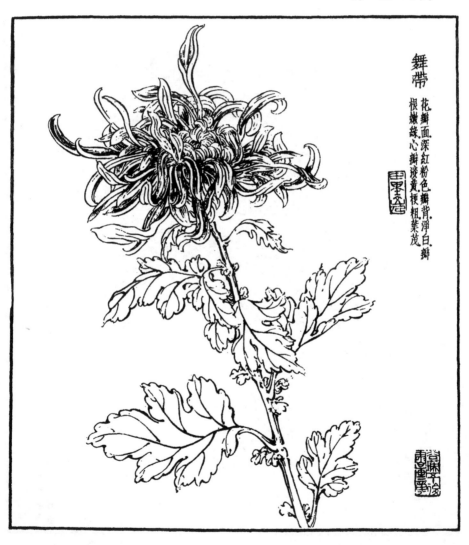

粉紅類

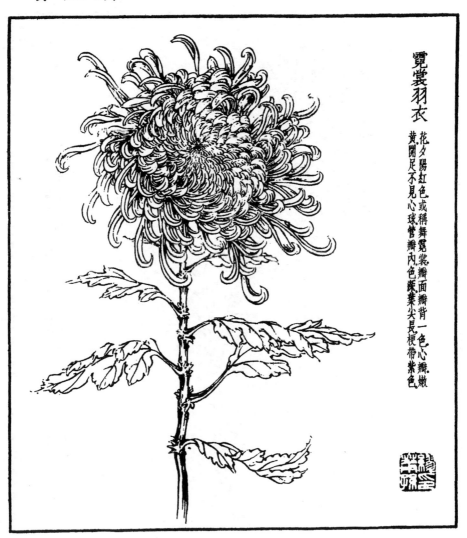

霓裳羽衣　花夕陽紅色或稱舞霓裳瓣面瓣背一色心瓣嫩黃開足不見心球管瓣內色淺業六長梗帶紫色

17

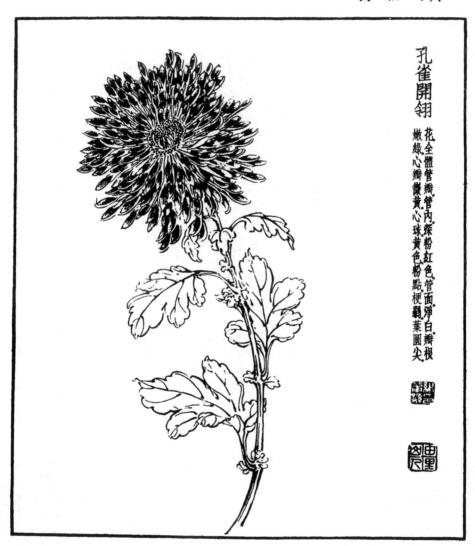

孔雀開翎

花全體管瓣。管內深粉紅色。管面淨白。瓣根嫩綠。心瓣微黃。心球黃色粉點。梗勁葉圓尖。

18

粉 紅 類

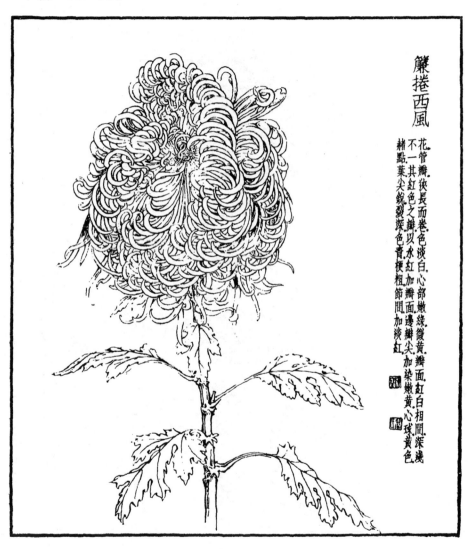

簾捲西風

花管瓣狹長而卷色淡白心部嫩綠微黃瓣面缸白相間深淺不一其紅色之瓣以水紅加瓣面邊瓣尖加染嫩黃心球黃色赭點葉尖銳裂深色青梗粗節間加淡紅

粉紅類

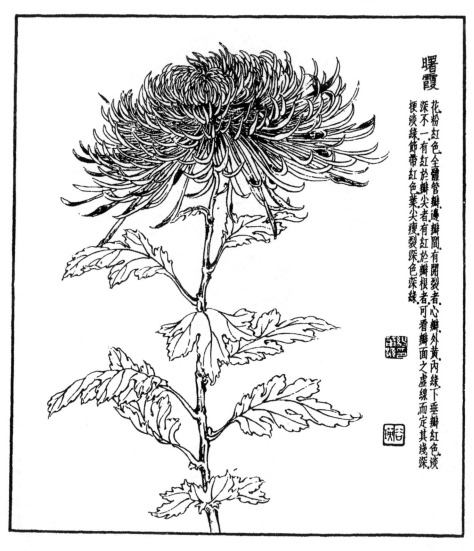

曙霞

花粉紅色全體管瓣邊瓣間有開裂者心瓣外黃內綠下垂瓣紅色淡深不一有紅於瓣尖者有紅於瓣根者可看瓣面之虛線而定其幾深梗淡綠節帶紅色葉尖瘦裂深色深綠

20

粉紅類

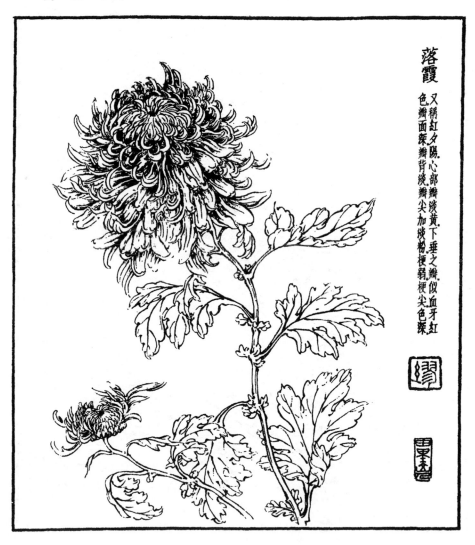

落霞

又稱紅夕陽心部瓣淡黃下垂之瓣似血牙紅色瓣面深瓣背淡瓣尖加淡粉梗翹梗尖色深

粉紅類

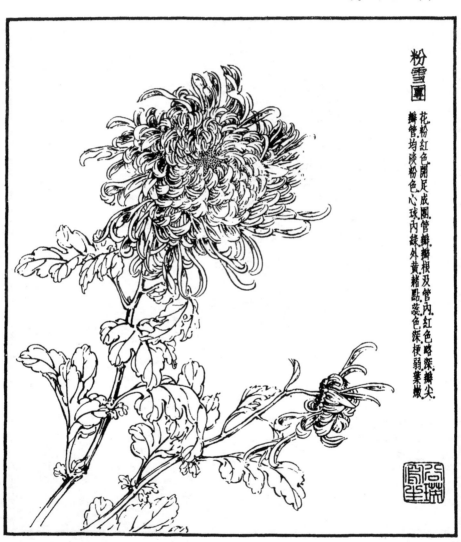

粉雪團

花粉紅色開足成團管瓣瓣根及管內紅色略深瓣尖瓣管均淡粉色心球內綠外黃稍點蕊色深梗弱葉嫩

22

粉 紅 類

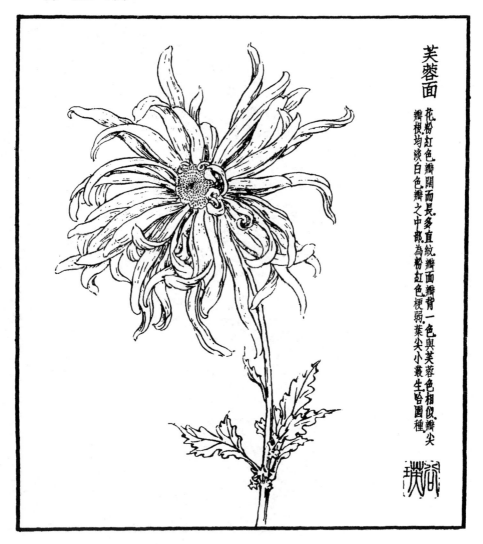

芙蓉面

花粉紅色瓣闊而長多直紋瓣面瓣背一色與芙蓉色相似瓣尖瓣根均淡白色瓣之中部為粉紅色梗弱葉尖小叢生住園種

粉紅類

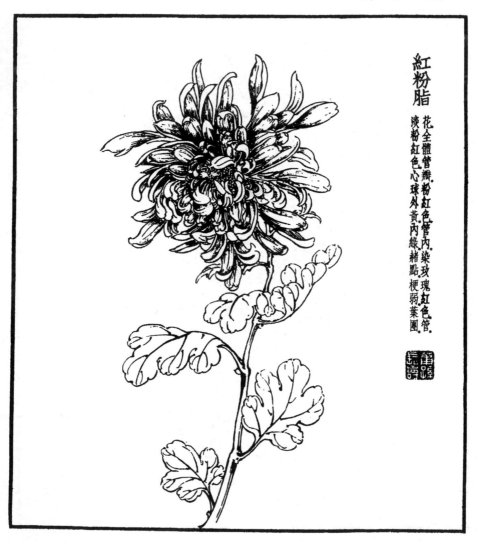

紅粉脂

花全體管瓣粉紅色管內染玫瑰紅色管淡粉紅色心球外黃內綠赭點梗弱葉圓

24

粉 紅 類

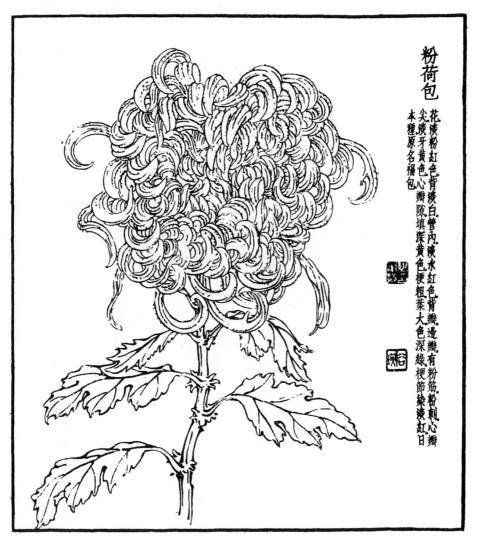

粉荷包

花淡粉紅色背淡白瓣內硬水紅色背瓣邊瓣有粉筋粉刷心瓣
尖淡牙黃色心瓣隙填深黃色梗粗葉大色深綠梗節染淡紅日
本種原名福包

25

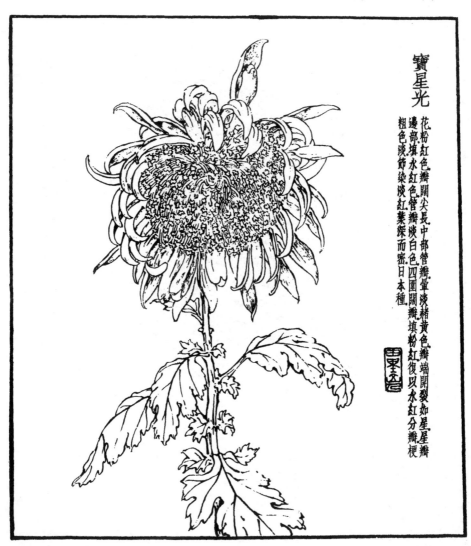

寶星光

花粉紅色瓣闊尖長中部管瓣暈淡稍黃色瓣端開裂如星星瓣
邊部填水紅色管瓣淡白色四圍闊瓣填粉紅復以水缸分瓣梗
粗色淡飾染淡紅葉殊而密日本種

26

粉紅類

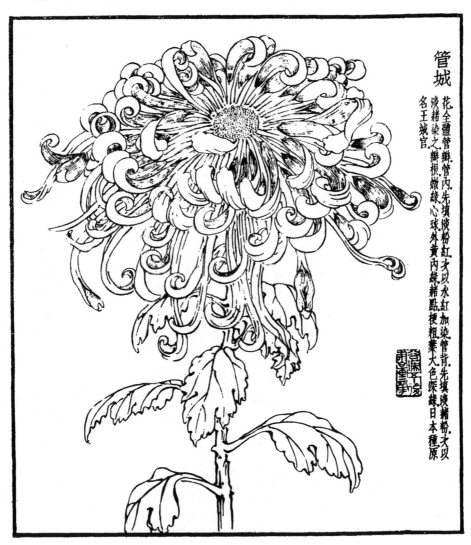

管城

花全體管瓣．管內．先填淡粉紅．尖以水紅加染管背．先填淡赭粉．尖以淡赭染之．瓣根嫩綠．心球外黃內綠赭點．梗粗葉大色深綠日本種．原名王城官

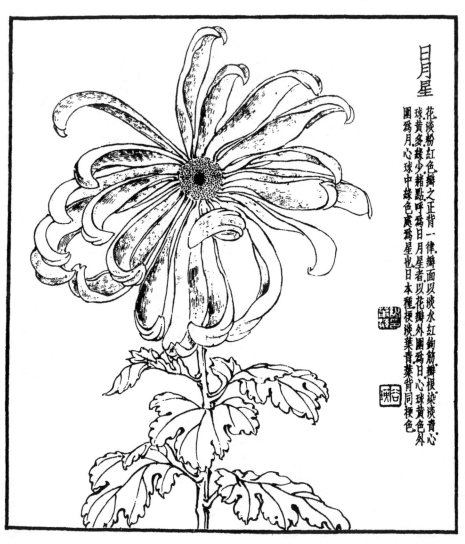

日月星

花淡粉紅色瓣之正背一律瓣面以淡水紅鉤筋瓣根染淡青心
球黃多綠少諸點呼爲日月星者以花瓣外圍爲日心球黃色外
圍爲月心球中綠色處爲星也日本種梗淡黃葉青葉背同梗色

28

粉 紅 類

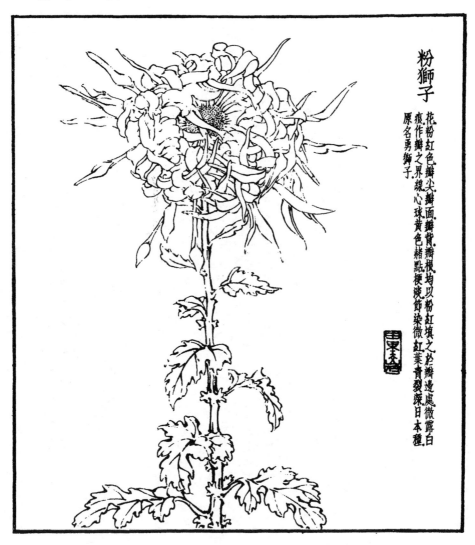

粉獅子

花粉紅色瓣尖瓣面瓣背瓣根均以粉紅填之惟瓣邊處微露白痕作瓣之界線心球黃色赭點梗淡節染微紅葉青裂深日本種原名勇獅子

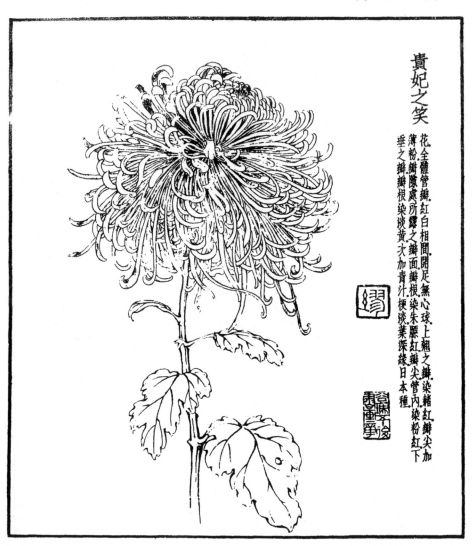

貴妃之笑

花全體管瓣紅白相間開足無心球上細之瓣染赭紅瓣尖加薄粉瓣隙處所露之瓣面瓣根染朱臙紅瓣尖管內染粉紅下垂之瓣瓣根染淡黃次加青汁梗淡葉深綠日本種

粉 紅 類

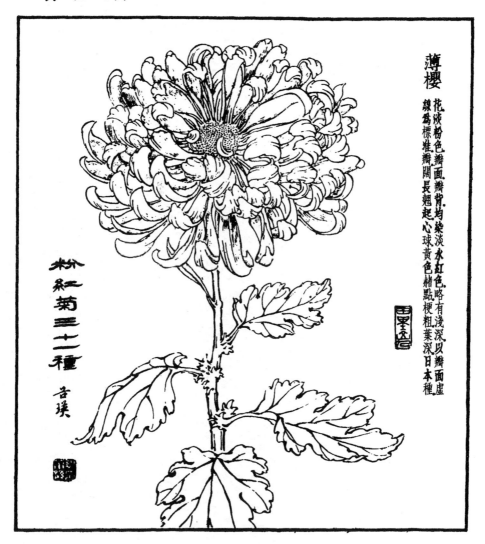

薄櫻

花淡粉色瓣面瓣背均染淡水紅色略有淺深以瓣面虛
線為標准瓣闊長翹起心球黃色帶點梗粗葉深日本種

粉紅菊三十二種 吾琪

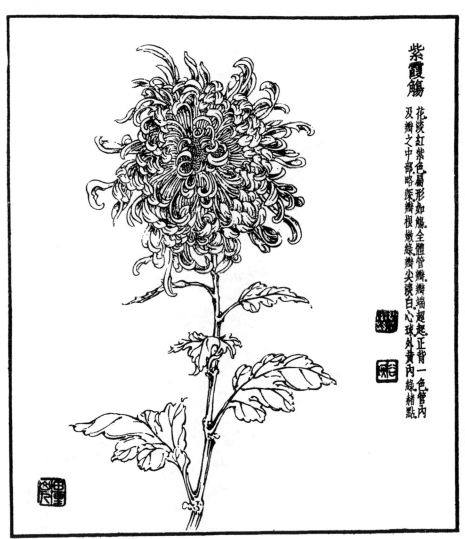

紫霞觴

花淡紅紫色扁形如觴全體管瓣瓣端起翹正背一色管內
及瓣之中部略深瓣根嫩綠瓣尖淺白心球外黃內綠赭點

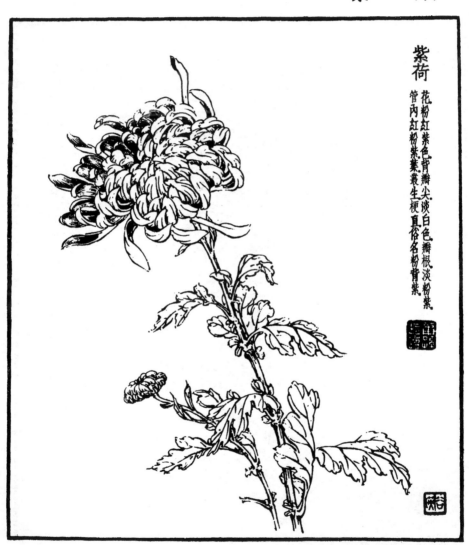

紫荷

花粉缸紫色背瓣尖淡白色瓣根淡粉紫
管內缸粉紫叢叢生梗直俗名粉背紫

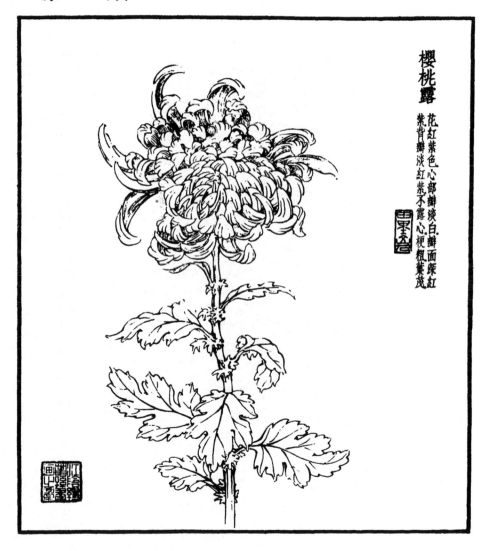

櫻桃露

花紅紫色心部瓣淡白瓣面深紅
紫背瓣淡紅紫不露心梗粗葉茂

3

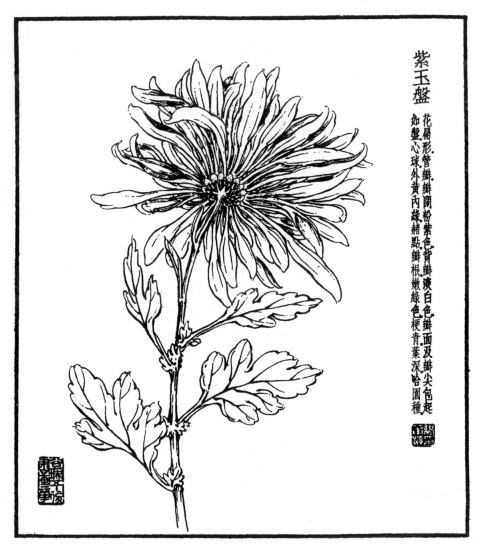

紫玉盤

花扁形管瓣瓣開粉紫色背瓣嫩白色瓣面及瓣尖包起如盤心球外黃內碎糙點瓣根嫩綠色梗青葉深哈圍種

4

紫　類

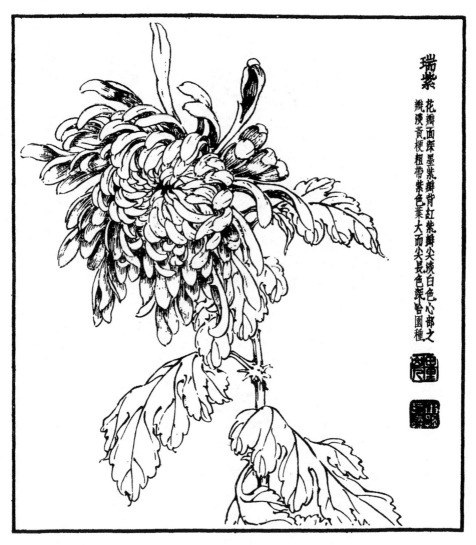

瑞紫

花瓣面深墨紫瓣背紅紫瓣尖淡白色心部之
瓣淡黃梗粗帶紫色葉大而尖長色深佳園種

5

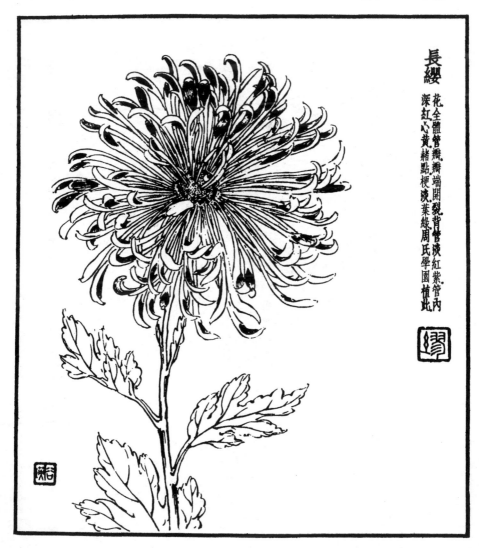

長纓

花全體管瓣瓣端開裂背管淡紅紫管內
深紅心黃赭點梗淡葉綠周氏學圃植此

紫　類

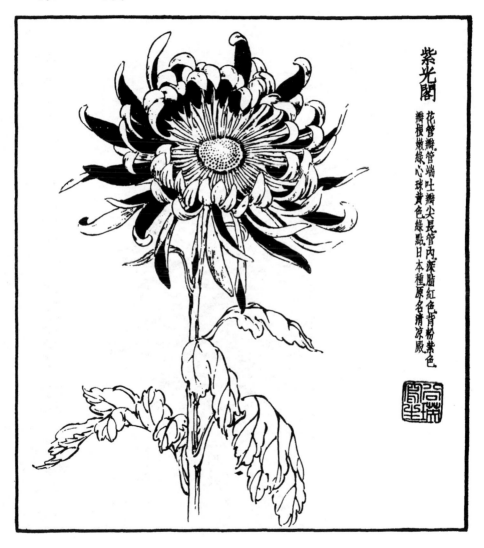

紫光閣

花管瓣管端吐瓣尖長管內深脂紅色背粉紫色瓣根嫩綠心殘黃色綠點日本種原名清涼殿

紫 類

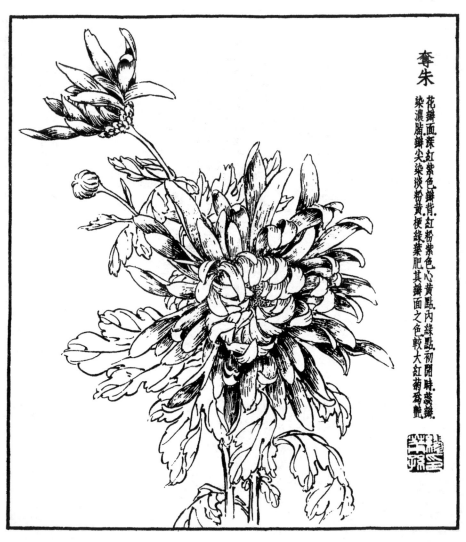

奪朱

花瓣面深紅紫色瓣背紅粉紫色心黃點內綠點初開時蓓蕾染濃脂瓣尖染淡粉黃梗綠葉肥其瓣面之色較大紅菊更嬌艷

8

紫類

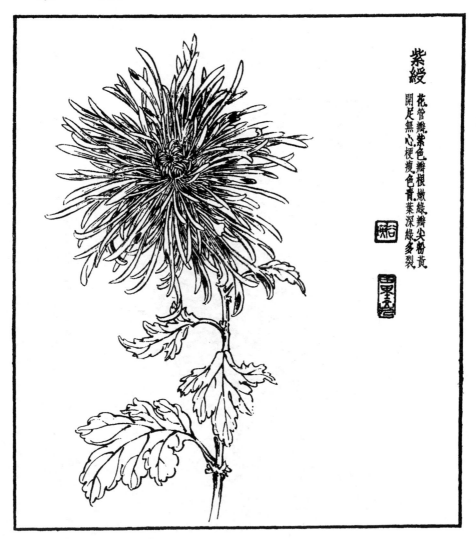

紫綬

花管瓣紫色瓣根嫩綠瓣尖粉黃
開足無心梗瘦色青葉深綠多裂

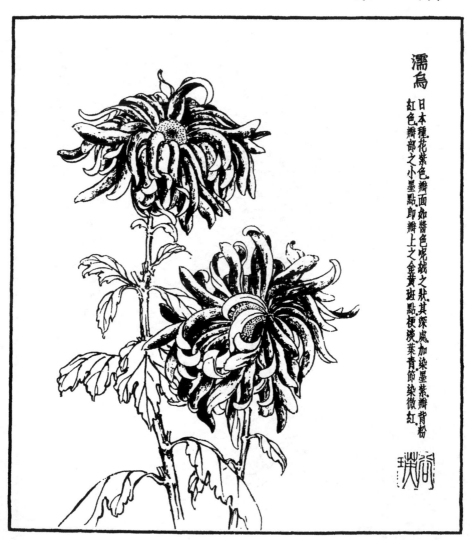

濡烏

日本種花紫色瓣面如醬色呢絨之狀其深處加染墨紫瓣背粉

缸色瓣部之小墨點即瓣上之金黃斑點梗淡青紫瓣背粉

10

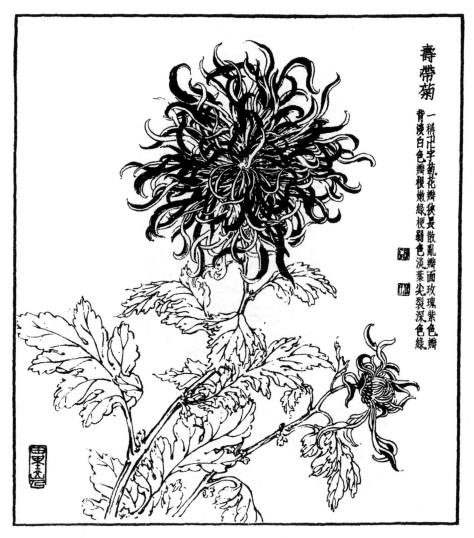

壽帶菊

一稱卍字菊花瓣狹長散亂瓣面玫瑰紫色瓣背淺白色瓣根嫩綠梗翡翠色淡葉尖裂深色綠

11

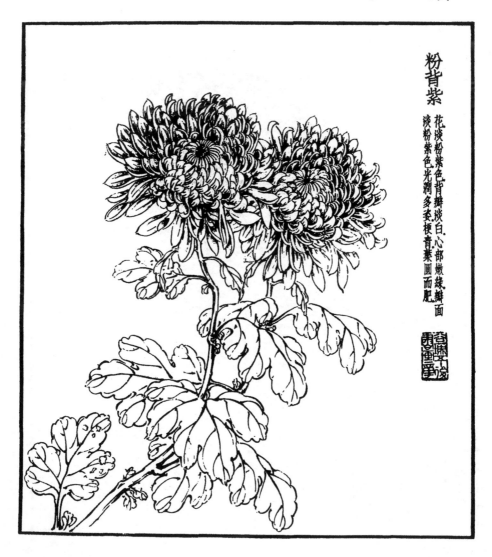

粉背紫

花淡粉紫色背瓣淡白心部嫩綠瓣面
淡粉紫色光潤多柔梗青葉圓而肥

紫類

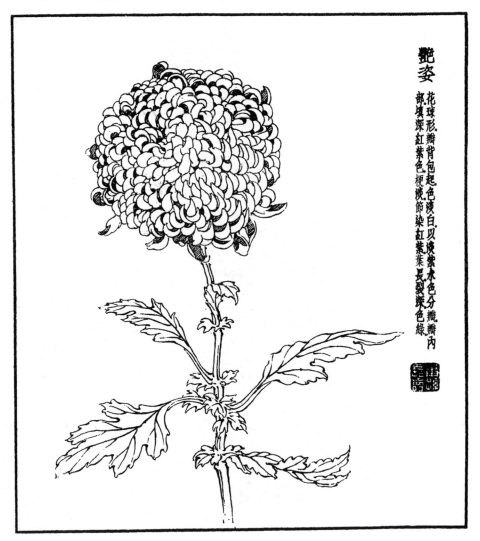

艷姿

花球形瓣背包起色淺白以漸深紫水色分瓣瓣內部填深紅紫色梗微節染紅葉葉長裂深色綠

13

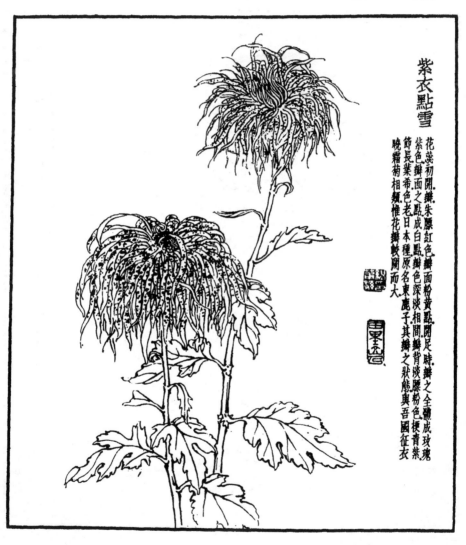

紫衣點雪

花蕊初開瓣朱緣紅色瓣面粉黃點開足時瓣之全體成玫瑰
紫色瓣面之點成白點瓣色深淺淡相間瓣背淡緣粉色梗青紫
節長葉希色老日本種原名東麗子其瓣之狀態與吾國征衣
曉霜菊相類惟花瓣較闊而大

14

紫類

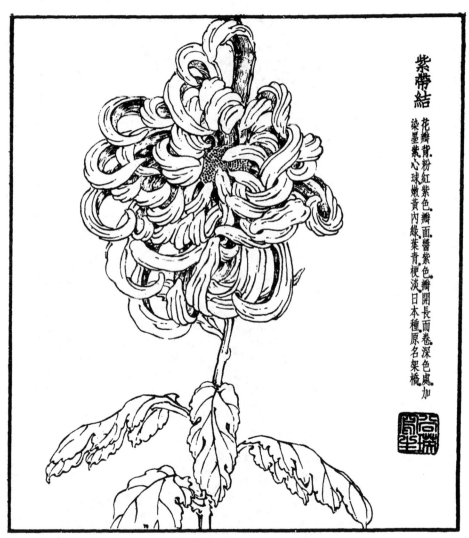

紫帶結

花瓣背粉紅紫色瓣面醬紫色瓣開長而卷深色處加染墨紫心球嫩黃內綠葉青梗淡日本種原名架樶

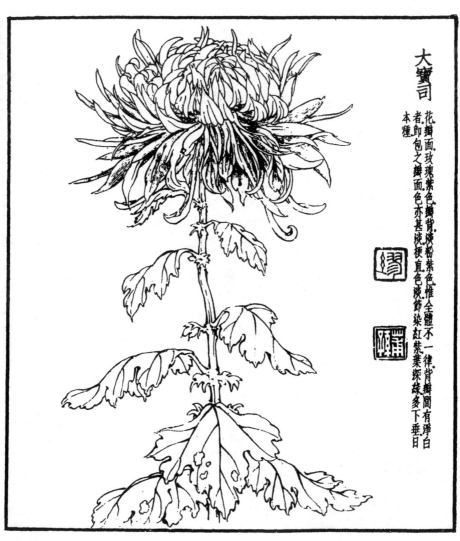

大寶司

花瓣面玫瑰紫色瓣背淡粉紫色惟全體不一律背瓣間有淨白者即包之瓣面色亦甚淡梗直色淡飾染紅紫葉深綠多下垂日本種

16

紫　類

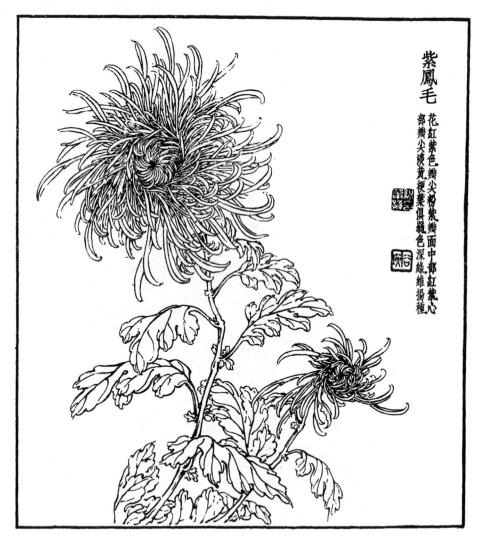

紫鳳毛

花紅紫色瓣尖粉紫瓣面中部紅蕊心
部瓣尖淡黄梗葉俱弱色深綠維揚種

17

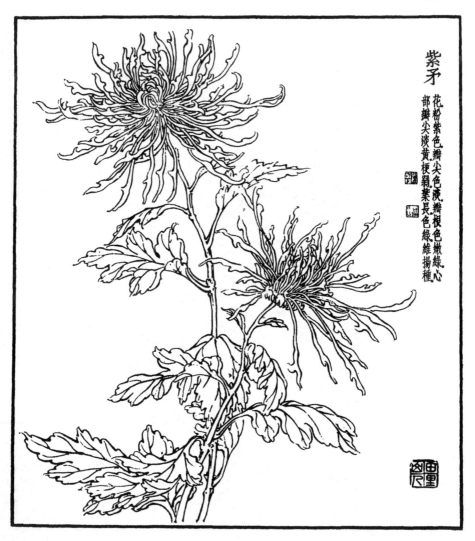

紫矛

花粉紫色瓣尖色淡瓣根色嫩綠心
部瓣尖淡黄梗弱葉長色綠維揚種

18

紫　類

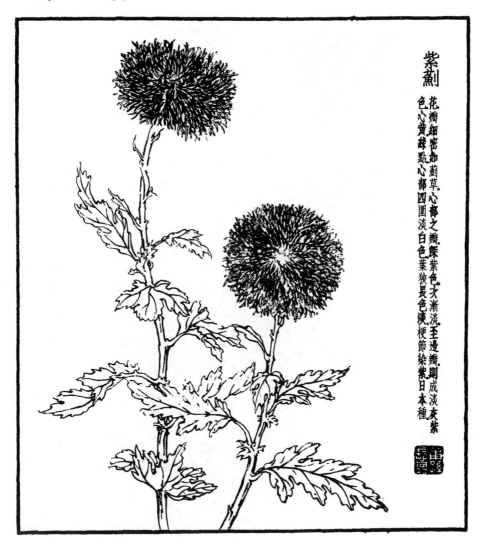

紫薊

花瓣細密如薊草心部之瓣深紫色次漸淡至邊瓣則成淡灰紫色心部黃綠點心部四圍淡白色葉狹長色淺梗節染紫日本種

19

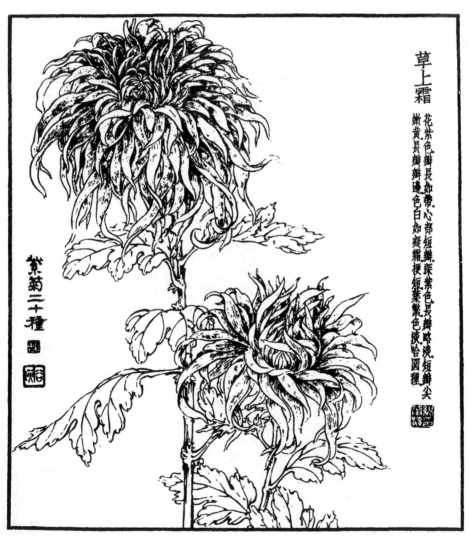

草上霜

花紫色瓣長如帶心部短瓣深紫色長瓣略淺短瓣尖嫩黃長瓣瓣邊色白如凝霜梗短葉繁色淡哈圖種

紫菊二十種

中華藝術叢書
菊　譜

作　　者／繆莘孫　繪撰
主　　編／劉郁君
美術編輯／本局編輯部

出 版 者／中華書局
發 行 人／張敏君
副總經理／陳又齊
行銷經理／王新君
地　　址／11494 臺北市內湖區舊宗路二段181巷8號5樓
客服專線／02-8797-8396　　傳　真／02-8797-8909
網　　址／www.chunghwabook.com.tw
匯款帳號／華南商業銀行　西湖分行
　　　　　179-10-002693-1　中華書局股份有限公司

法律顧問／安侯法律事務所
製版印刷／維中科技有限公司　海瑞印刷品有限公司
出版日期／2017年3月臺二版
版本備註／據1976年2月臺一版復刻重製
定　　價／NTD 290

國家圖書館出版品預行編目（CIP）資料

菊譜 ／ 繆莘孫繪撰. -- 臺二版. -- 臺北市：
　　中華書局, 2017.03
　　　面；公分. --（中華藝術叢書）
　　　ISBN 978-986-94039-0-0(平裝)

　　1.美術史 2.歐洲

909.4　　　　　　　　　　　　105022410